This is
Gauguin

Mirror 015

This is 高更 *This is Gauguin*

國家圖書館出版品預行編目 (CIP) 資料

This is 高更 / 喬治・洛丹 (George Roddam) 著；絲瓦・哈達西莫維奇（Sława
Harasymowicz）繪；柯松韻譯. -- 初版 . -- 臺北市：天培文化出版：九歌發行，
2020.11
　面；　公分 . -- (Mirror ; 15)
譯自：This is Gauguin
ISBN 978-986-99305-3-6(精裝)

1. 高更 (Gauguin, Paul, 1848-1903) 2. 畫家 3. 傳記

909.908　　109015230

作　　者 —— 喬治・洛丹（George Roddam）
繪　　者 —— 絲瓦・哈達西莫維奇（Sława Harasymowicz）
譯　　者 —— 柯松韻
責任編輯 —— 莊琬華
發 行 人 —— 蔡澤松
出　　版 —— 天培文化有限公司
　　　　　　台北市 105 八德路 3 段 12 巷 57 弄 40 號
　　　　　　電話／02-25776564・傳真／02-25789205
　　　　　　郵政劃撥／ 19382439
九歌文學網　www.chiuko.com.tw
印　　刷 —— 晨捷印製股份有限公司
法律顧問 —— 龍躍天律師・蕭雄淋律師・董安丹律師
發　　行 —— 九歌出版社有限公司
　　　　　　台北市 105 八德路 3 段 12 巷 57 弄 40 號
　　　　　　電話／02-25776564・傳真／02-25789205
初　　版 —— 2020 年 11 月
定　　價 —— 350 元
書　　號 —— 0305015
Ｉ Ｓ Ｂ Ｎ —— 978-986-99305-3-6

This is Gauguin

喬治·洛丹（George Roddam）著／絲瓦·哈達西莫維奇（Sława Harasymowicz）繪

柯松韻　譯

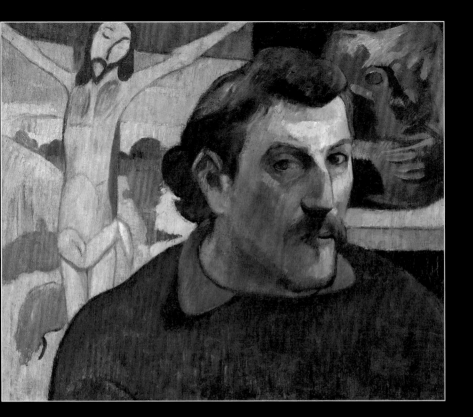

對高更而言，藝術家是能夠透徹地看穿事物表象，並提煉出其中生命奧祕的人。這幅自畫像繪製於一八九○至九一年間，深色的雙眸炯炯有神，凝視著畫外的世界，彷彿想要看進我們的靈魂深處。畫家在自畫像中放了兩樣自己的作品，向我們表明他的自我評價。

左邊的是《黃色基督》（*Yellow Christ*），暗示高更視自己為殉道者，他大部分的人生都在對抗不了解他藝術的人們；同時也暗示自己身為藝術家，擁有近乎神聖的創造力。畫中右邊的釉彩陶石甕上有張粗獷的臉，正是畫家自己。一八九○年，高更寫信給友人艾米爾・貝爾納（Émile Bernard）時，描述這個陶石甕像是「在地獄之爐中炙燒」而成，彷彿「但丁在前往地獄的途中，目光曾為此短暫停留」。高更一生汲汲營營，在塵世中尋覓天堂，不過這個甕映顯出藝術家願景超群，世間喜悲盡入眼簾。

生於動盪

　　一八四八年六月七日，高更於巴黎出生，全名尤金·亨利·保羅·高更（Eugène Henri Paul Gauguin）。他出生後不久，政府軍與勞工起了衝突，爆發激烈打鬥，造成一萬多人傷亡，地點距離高更家不遠，像是厄運的前兆，高更的人生將大受影響。法國的政治動盪影響了高更的家人：父親克羅維斯（Clovis）是記者，立場激進，法國政府因而將他視為嫌犯，受失業所苦。高更的母親艾琳（Aline）也來自失和的家庭，她的母親芙蘿拉·崔斯坦（Flora Tristan）是知名的女權運動分子，她的父親則因為企圖謀殺她母親而被判刑。

家世顯赫

　　高更不時會吹噓母親的祖先，他以崔斯坦為傲，總是特意在價值觀比較保守的朋友面前，談論她如何遍遊全國，到處宣揚社會主義、女性平等和自由戀愛。崔斯坦的父親是軍官，於西班牙屬秘魯擔任總督轄區的上校。高更也能點出哪位祖先曾是秘魯的總督，或出身西班牙的博爾哈望族。他甚至宣稱自己身體裡流著印加人和南太平洋島族的血。他愛把自己看作歐裔與非歐洲裔的混血兒，驕傲地宣稱：「我出身於西班牙亞拉岡王國的博爾哈望族，但我也是個野蠻人。」

在秘魯長大

　　高更一歲時，家人搬離法國，前往秘魯投靠親戚。父親在旅途中不幸心臟病發而身故。日後高更認為這都是船長的錯，他說船長是個「糟糕的傢伙」。

　　高更與母親、姊姊一起住在秘魯首都利馬，投靠富有的外高祖公，皮歐·崔斯坦（Don Pio Tristán y Moscoso），崔斯坦當時已介期頤之年，一百零九歲的老人家貿易致富，經營秘魯盛產的鳥糞石和硝石生意，他很樂意遠親來訪，安排高更一家人住進的房子還配有黑人女傭、中國小廝各一名。

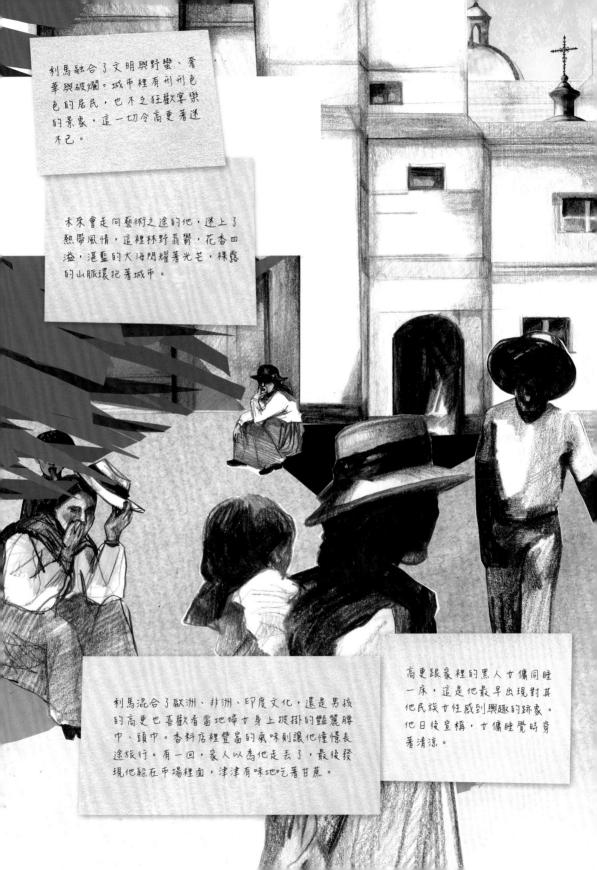

利馬融合了文明與野蠻、奢華與破爛。城市裡有形形色色的居民，也不乏狂歡宴樂的景象，這一切令高更著迷不已。

未來會走向藝術之途的他，迷上了熱帶風情，這裡林野蓊鬱，花香四溢，湛藍的大海閃耀著光芒，裸露的山脈環抱著城市。

利馬混合了歐洲、非洲、印度文化，還是男孩的高更也喜歡看當地婦女身上披掛的豔麗腰巾、頭巾。香料店裡豐富的氣味則讓他憧憬長途旅行。有一回，家人以為他走丟了，最後發現他躲在市場裡面，津津有味地吃著甘蔗。

高更跟家裡的黑人女傭同睡一床，這是他最早出現對其他民族女性感到興趣的跡象。他日後宣稱，女傭睡覺時穿著清涼。

返回法國

一八五五年初，由於高更的爺爺病危，母親帶著全家搬回法國。只是，外高祖公皮歐留給母親的遺產，隨即就被其他親戚霸佔，高更一家於是陷入困頓。他們最後落腳奧爾良，跟叔叔伊西多（Isidore）住在一起，高更開始就學。在海外的童年時光，讓他在其他孩子之中顯得格格不入，他常常獨自一人，懷念以前在秘魯的時光，或者把玩隨身小刀，一刀一刀地削出匕首的握柄。鄰居看到小男孩的作品，曾說：「他長大以後會變成偉大的雕刻家。」年幼的高更對這樣的預言印象深刻。學校老師認為他頗有才華，但性情古怪，其中一位老師寫道：「這個小孩長大之後，要不是笨蛋，就是個天才。」高更長大之後，屢屢提到老師的預言。

熱愛遠遊的高更

高更厭倦鄉下生活，更想念熱鬧的熱帶，十七歲時決定出海。或許是因為高更父親在海上身故，母親央求高更不要出海，但他心意已決，來到面向英吉利海峽的大港勒哈佛（Le Havre），成為露茲坦諾號（Luzitano）上的見習海員，露茲坦諾號固定往返里約熱內盧與勒哈佛港。高更在海上生活了將近六年，其中三年在海軍服役，航蹤遍及世界各地，走訪南美洲、加勒比海、印度、北極各地的海港。他最喜歡在南方大海上航行，那令他回想起溫暖絢爛的秘魯生活。高更認定熱帶生活更符合人類的需求與欲望，他也讀哲學家盧梭的著作，盧梭認為所謂的西方文明事實上帶有瑕疵，人們由於私人財產、一夫一妻制而彼此嫉妒，產生隔閡。高更跟盧梭的想法一致，相信文明相對未開化的世界裡，人們看似野蠻卻高尚，他們共享飲食，彼此關愛。高更夢想有朝一日也能過上這樣的生活。

受人敬重的職業

高更的母親過世時，他正在海上，連葬禮都趕不及參加。他結束海軍生活後，來到巴黎附近，跟友人古斯塔弗·阿羅沙（Gustave Arosa）住在一起。阿羅沙的藝術收藏頗為豐富，家裡掛著庫爾貝、德拉克洛瓦、杜米埃等人的作品，高更看著看著，也開始對現代繪畫有了興趣。透過阿羅沙的人脈，高更在

巴黎證券交易所的柏東公司任職。他在柏東的事業有聲有色，不過時間並不長，在這段時間裡，他認識了年輕的丹麥女子梅娣‧嘉（Mette Gad）小姐。梅娣來自哥本哈根的中產階級家庭，陪同友人瑪麗‧賀佳（Marie Heegaard）造訪巴黎，這位朋友是丹麥大亨愛女，出身富裕。高更深邃的眼睛，深深吸引著梅娣，她也愛聽高更談論母親的家族軼事以及海上生活，而證券交易也是受人尊敬又穩定的工作，梅娣覺得高更應該會是個可以倚靠的丈夫。他們在一八七三年結婚，婚後不久，梅娣生下了第一個孩子。他們一共有五個孩子，其中高更最愛的是女兒艾琳（Aline）。

藝術的慰藉

　　梅娣看錯了高更，誤以爲高更能帶給她安穩的婚姻。他們結婚的時候，高更已開始對證券交易感到厭倦，也越來越常藉由藝術來逃離一成不變的日常生活。一八七二年時，他結識了也在柏東工作的舒芬內克（Émile Schuffenecker），新朋友啟發他走向藝術家生涯。他們同遊羅浮宮、盧森堡宮（Palais du Luxembourg），觀賞國家收藏的現代藝術作品。這時的高更幾乎將所有的閒暇時間都用來跟藝術家朋友往來，鮮少用心在梅娣和孩子們身上。更讓梅娣沮喪的是，她的妹婿，挪威畫家費利茲‧陶洛（Fritz Thaulow），也鼓勵高更發展藝術事業。

印象派

　　高更學得很快。比如，他以太太爲模特兒雕塑的大理石頭像，雖然有別於傳統，倒是頗爲出色，他們冷淡的婚姻狀況或許可從面無表情的石像上略知一二。不過高更的興趣很快地轉移到更爲進階的藝術，他開始走訪巴黎那些少數有勇氣展示前衛作品的畫廊。高更欣賞馬內（Édouard Manet）的作品，也欣賞有名的杜蘭維（Durand-Ruel）畫廊、唐吉老爹（Père Tanguy）等店裡展示的印象派畫作，唐吉老爹是特立獨行的顏料商人，他率先購入前衛畫家作品，支持畫家如塞尚（Cézanne）等。高更用柏東的薪水買畫，帶回家研究畫中的奧祕。再過一陣子，他會在晚上造訪新雅典咖啡館（La Nouvelle Athènes）這類的地方，聽印象派畫家聚集談論最新的藝術趨勢。他會坐在外圈，興致勃勃地聽藝術家們高談闊論，這群新朋友包含：文質彬彬，總是衣冠楚楚、一身黑色的竇加（Edgar Degas）；好脾氣的畢沙羅（Camille Pissarro），他長長的鬍子參雜不少銀絲；莫內（Claude Monet）通常戴著畫家帽出席；雷諾瓦（Auguste Renoir）留著顯眼的山羊鬍；最後還有沉默寡言、鬱鬱不樂的塞尚。塞尚一度是印象派的重要人物，後來則跟高更一樣，發展出自己的藝術，成爲後印象派大師。

藝術家的競爭

　　十九世紀中後葉，巴黎藝術界分裂成幾大陣營，各種前衛藝術派別發起各式運動，彼此爭論不休，藝評家分別擁護自己喜好的藝術家，雖然大部分的藝評家對印象派態度尖刻，不過高更在一八八〇年受邀與印象派畫家共同展覽作品的時候，大眾對印象派的負面觀感已緩和不少。不過，最有名氣、同時也是開創印象派風格的大將，莫內與雷諾瓦，拒絕跟高更舉辦聯展，認為高更並非認真投身藝術，只是個剽竊創意的人，他們將自己的作品撤出展覽。當時鞏固畫家地位的重要途徑是藉由發明新的繪畫技巧來得到認可，因此藝術圈普遍瀰漫著被他人抄襲的焦慮，幾年之後，高更也會開始擔憂更年輕的藝術家跳出來說自己的創意是他們的概念。

　　莫內與雷諾瓦批評高更只是模仿印象派的畫家，是有點不公平，不過這個時期的高更確實還沒有找到自己的風格，就算他的作品充滿生命力。高更的確得力於印象派畫家的創新技法，他曾在寫信給畢沙羅時開玩笑地說：「如果塞尚找到祕方，可以把他那誇張的『感官知覺』表達手法，壓縮成一道特別的製作流程，務必請你讓他多說點夢話，並套他的話……再速速來巴黎告訴我們，他是怎麼辦到的。」這封信是玩笑話，高更並不是真的相信繪畫有什麼可以偷的創作公式，不過塞尚卻把這話當真了。當塞尚聽說信上的內容時，他一點也不覺得好笑。多年後，高更遠赴大溪地，塞尚依然對此耿耿於懷，跟人抱怨高更即將去南太平洋利用他的「感官知覺」。

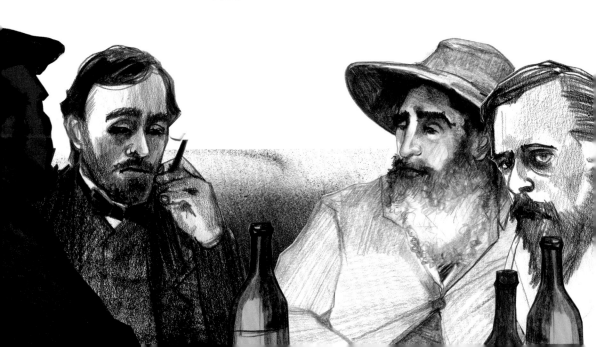

《裸體研究》

　　印象派畫家不想呆板地複製傳統大師的作品，他們想畫出自己所見的生活百態，尤其對現代生活的樣態有興趣，巴黎也好、郊區鄉下也好，他們致力於精準地畫出眼睛看到的景象，記錄世上的色彩在瞳孔上留下的印象。

　　高更的《裸體研究》（*Nude Study*）也有這樣的企圖，這幅畫於一八八一年第六屆印象派聯展展出。高更畫的不是理想體態的裸女，他大致上忠實記錄了眼前所見：現代擺設的房間內，平凡的女子正進行著日常家務。畫作中的某些元素看起來是藝術家的安排：比如，牆上的魯特琴大概出於高更的想像。以一般刻板印象而言，這種琴通常代表波希米亞式的藝術家風格，而上一代的浪漫派畫家常會在作品中放進這種老派樂器。不過，除了這個稍嫌老套的細節以外，高更這幅作品反映著時代的脈動，他遵循印象派的作風，仔細觀察自然光線在場景中的作用，記錄女子軀體的陰影色澤、膝蓋在白床單上留下的藍色陰影。印象派的核心理念之一是，陰影並不是黑的，陰影的色澤來自事物周圍的光線狀態，他們認為，自然光微帶黃色，是因為自然光來自太陽，因此陰影看起來會偏藍，因為藍色與黃色在色彩學上互補。高更在這幅畫裡使用明亮的色彩，跟莫內、雷諾瓦等印象派畫家一樣，高更也以印象派常用快速筆觸來製造光線在場景中稍縱即逝的印象。

　　畫中的女子應該是高更家的女傭裘絲汀（Justine），由於梅娣不樂見丈夫投身藝術，不讓高更花錢聘請專業模特兒作畫，她這麼做可能也是擔心高更有天走偏。當梅娣看到這幅作品之後，就把裘絲汀趕走了。

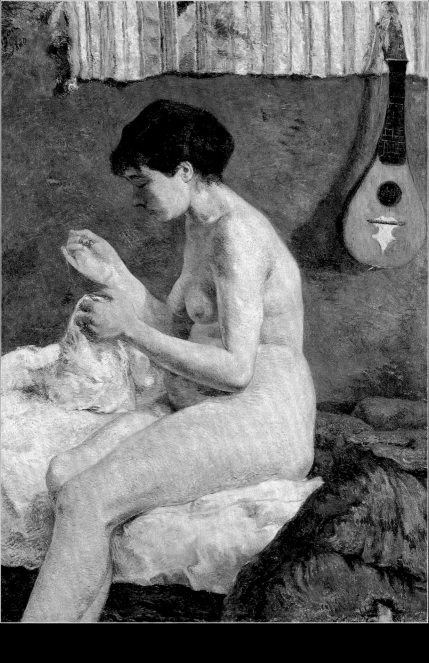

《裸體研究（縫紉中的女子）》（*Nude Study*〔*Woman Sewing*〕）
保羅‧高更，一八八〇年

油彩，畫布
114 × 79.5 公分（45 × 31⅛ 英寸）
哥本哈根新嘉士伯藝術博物館（Ny Carlsberg Glyptotek）

影響深遠的決定

《裸體研究》得到不少重要藝評的關注，他們大讚畫中呈現人體的方式寫實，也讚揚作品對當代平凡婦女形貌觀察入微。受到如此肯定，高更在一八八三年做出改變一生的決定。當時巴黎股市崩盤，即使高更在柏東的工作依然穩定，他卻毅然決意暫離股票交易工作，花一年時間投身藝術創作。梅娣憤怒難平，她懷著第五胎，生產在即，她認爲丈夫太過自私，一點也不負責任。

全職藝術家

離開金融業的高更正享受著解放與自由。他持續進行印象派風格的繪畫實驗，在畢沙羅的指導下，進一步投身戶外，直接對著風景作畫。然而，全職藝術家的生活並不總是美麗，高更找不到願意買下自己作品的買家，而巴黎的生活開銷高昂。畢沙羅爲了取材，搬到諾曼第地區的盧昂（Rouen），高更也跟著去了。在那裡的開銷降低許多：盧昂的房租比巴黎便宜太多了。他也寄望沒看過太多現代畫作的盧昂民眾，會比巴黎的藝評家更容易取悅。事情並不如他想的那麼輕鬆。福樓拜曾在《包法利夫人》裡諷刺盧昂人土裡土氣，這裡的人對於任何形式的創新藝術不感興趣，當地買家大部分也認爲印象派風格太過前衛。賣不出作品的高更，也快把錢花光了，垂頭喪氣的他，只能前往哥本哈根，跟梅娣一起生活。

在哥本哈根的日子是場大災難。高更與梅娣永無止境地爭吵，錢是一個原因，高更不願意放棄藝術生涯也是他們爭執的根源。飽受壓力的高更，開始找工作，他試著賣防水畫布，希望推銷員的工作可以解決家庭財務問題，他甚至打算拓展生意，進行跨國貿易，只可惜他賣防水畫布的功力，跟他賣畫的能力差不多，他的計畫再度落空。

高更與梅娣家族的關係也非常緊繃，他曾寫信跟舒芬內克抱怨：「對這家人來說，想必我就是個連一毛錢都賺不了的怪胎，而在當今的世道，這就是論斷一個人的唯一標準！」跟梅娣的親戚住在一起，讓這段婚姻更加痛苦。

高更寄望貴利茲．陶洛，家族裡的另一位畫家，可以將他引介給可能對作品有興趣的贊助人，可惜陶洛是偏向傳統的畫家，他一點也不願意替高更的印象派作品背書。而丹麥的收藏家對高更作品反應冷淡，跟巴黎或盧昂的民眾相比，有過之而無不及。

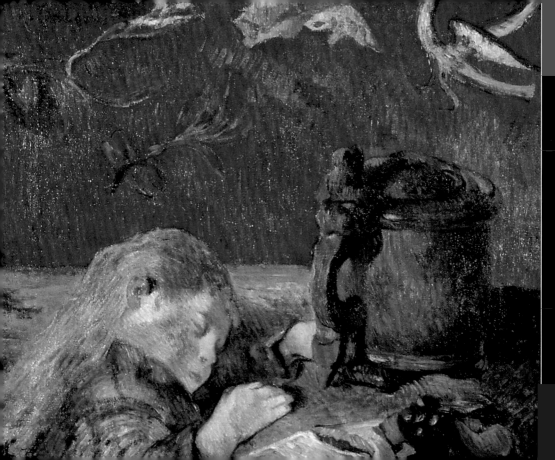

《沉睡的孩子》

儘管生活不如人意、作品賣不出去，高更依然沒有放棄藝術創作。一八八四年，他畫下稚子克羅維斯睡著的模樣。某方面來看，這幅肖像表現出畫家對兒子的私人感情，記錄下孩子的身影。顏料一筆筆湊出男孩的臉與手，筆觸細碎，光投射在身體上，這依然是印象派手法，不過高更在這幅畫中，也嘗試不再完全按照印象派原則來創作。以克羅維斯的身形看來，畫中的挪威啤酒杯尺寸大得不符比例，比實際的杯子大上三倍左右。特大號的酒杯賦予畫面一絲神祕感，看似真實的場景彷彿是夢境。鮮豔的藍色壁紙，配上搶眼的紅色點綴著啤酒杯，整幅畫中豐富強烈的色彩搭配，讓這幅畫看起來不像是平淡的日常一景。畫中裝飾著神祕的奇怪生物，像魚又像鳥，在壁紙上飛舞，大片的藍，也可以看作天空或大海，或是克羅維斯夢中的風景投影。看著這幅畫，我們彷彿闖進奇妙的世界，孩童渾然未覺，與我們分享他的夢境。日後，高更在創作時，越來越少像印象派畫家那樣專注於呈現物體表面的模樣，轉而探究藝術家對眼前人事物所產生的內在感受，與畫中人物的心境。

一八八五年過到一半，高更再也無法跟太太、家族和平共處，他帶著兒子克羅維斯回到巴黎，其他四個孩子則留在哥本哈根。剛開始在巴黎的生活並不順利，他賣不出作品，兒子常常跟他一起挨餓受凍。但一八八六年五月，高更再度參與印象派聯展，這也是歷史上最後一次印象派畫展。高更在展覽時得到不少好評，也賣出了一些作品。他終於得到肯定和收入，大受鼓舞之下，動身前往法國西邊的布列塔尼，把克羅維斯留在巴黎市郊的寄宿學校。

之前高更曾從藝術家朋友口中聽過布列塔尼的阿凡橋鎮（Pont-Aven），離海岸線不遠的小鎮開銷低廉、安靜，少有人為破壞。穿越小鎮的阿凡河上遍布水車，巨輪透著河水轉動，鎮外的山毛櫸森林也小有名氣，大家稱之為「愛的森林」，頗受畫家青睞。

跟法國其他地區相比，布列塔尼發展較慢，許多當地人還是穿著傳統服飾，節慶時更是明顯。當地婦女持殊的頭飾是布列塔尼的特色。

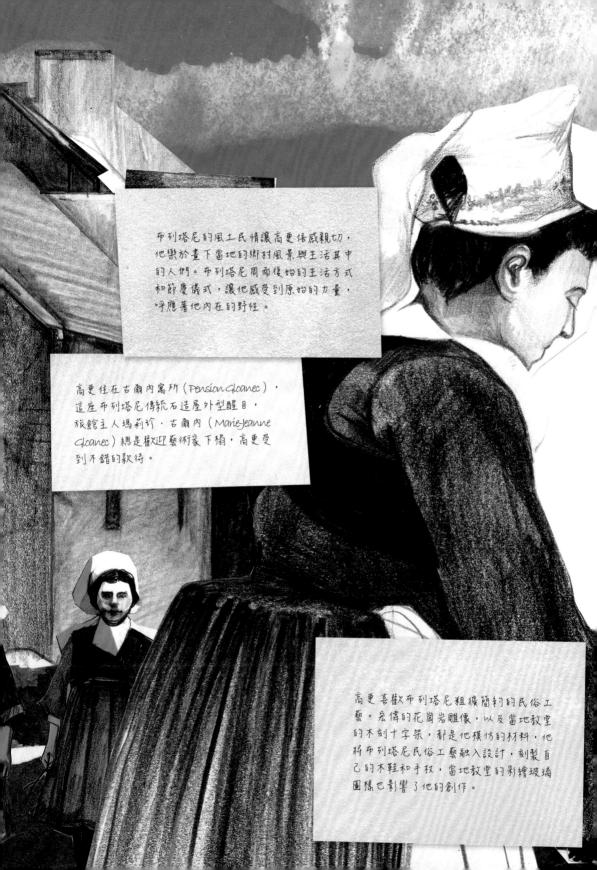

布列塔尼的風土民情讓高更倍感親切，他樂於畫下當地的鄉村風景與生活其中的人們。布列塔尼周而復始的生活方式和節慶儀式，讓他感受到原始的力量，呼應著他內在的野性。

高更住在古爾內寓所（Pension Gloanec），這座布列塔尼傳統石造屋外型醒目，旅館主人瑪莉珍·古爾內（Marie-Jeanne Gloanec）總是歡迎藝術家下榻，高更受到不錯的款待。

高更喜歡布列塔尼粗獷簡約的民俗工藝。宏偉的花崗岩雕像，以及當地教堂的木刻十字架，都是他模仿的材料，他將布列塔尼民俗工藝融入設計，刻製自己的木鞋和手杖，當地教堂的彩繪玻璃圖樣也影響了他的創作。

布列塔尼原始主義

　　高更將自己最愛的阿凡河風景畫進《兩名沐浴者》（Two Bathers）中，這個地點位於村子跟布列塔尼海岸之間，人們常在此游泳。高更在這片大自然中看見原始之美，並將尋常的沐浴景觀昇華為一幅觸及人心幽暗面的畫作。畫面正中央有個人怯生生地站在水邊，猶豫著是否下水。奇怪的是，這個人看來非男非女，這符合高更對布列塔尼農村女性的看法，她們像動物一樣單純，無性無慾。她魁梧的身體曲線跟高更喜歡的布列塔尼石雕類似。水中的女子則倣自竇加筆下的裸體沐浴者。竇加畫中的裸女是在巴黎室內的金屬浴缸裡沐浴，很可能是妓女。竇加筆下的風塵女子到了高更的畫中，走進鬱鬱蒼蒼的自然，轉而成為人與自然和諧共存的象徵。

　　畫中的筆觸富有活力，依然可看出每一筆塗抹的痕跡，反映出高更對印象派風格的眷戀。在這幅畫中也可以看到他明顯受到塞尚影響，一來是重複、平行的顏料塗刷方式，二來是他安排一道修長的樹影將畫分割成兩半，樹在空間中的位置也難以精確定位。然而，高更在這幅畫中已大幅脫離印象派的創作理念。他沒有如實描繪出世界的視覺印象，而是畫出對布列塔尼的主觀感受。他寫給友人舒芬內克的信中，提及自己希望這幅畫能帶給觀眾怎樣的感受：「我愛布列塔尼。我在這裡看到了野性、原始的人。當我穿著木鞋踩在大地上時，鈍鈍的、悶悶的回音敲擊著我的心靈，那就是我希望在繪畫追求的韻味。」高更在布列塔尼文化中所感受到的古樸之風，轉化為畫中靜謐的氛圍與幽暗的情感。沐浴者們似乎身處一片毫無人跡的風景之中，看畫的人好像也隨之回到了人類起源之時。

　　高更想像的布列塔尼農民，從未受過文明污染，是與自然一體的原始人民。他作品裡的布列塔尼婦女幾乎都如此象徵，符合歐洲一貫認定女性較合乎自然律動的文化刻板印象。

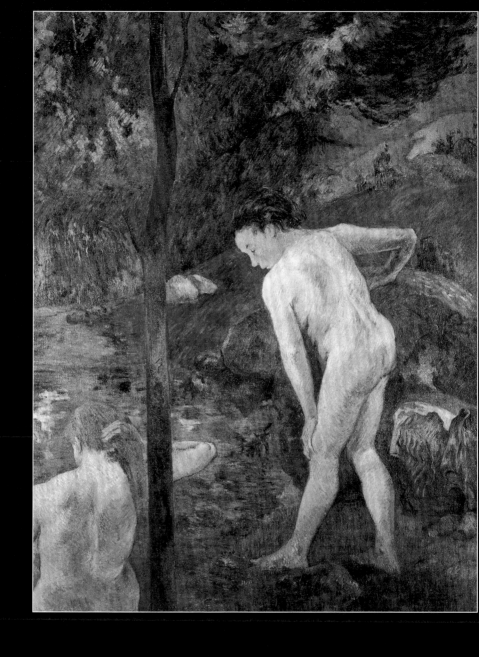

《兩名沐浴者》
保羅‧高更，一八八七年

油彩，卡紙
64.5 × 47.5 公分（25⅜ × 18¾ 英寸）

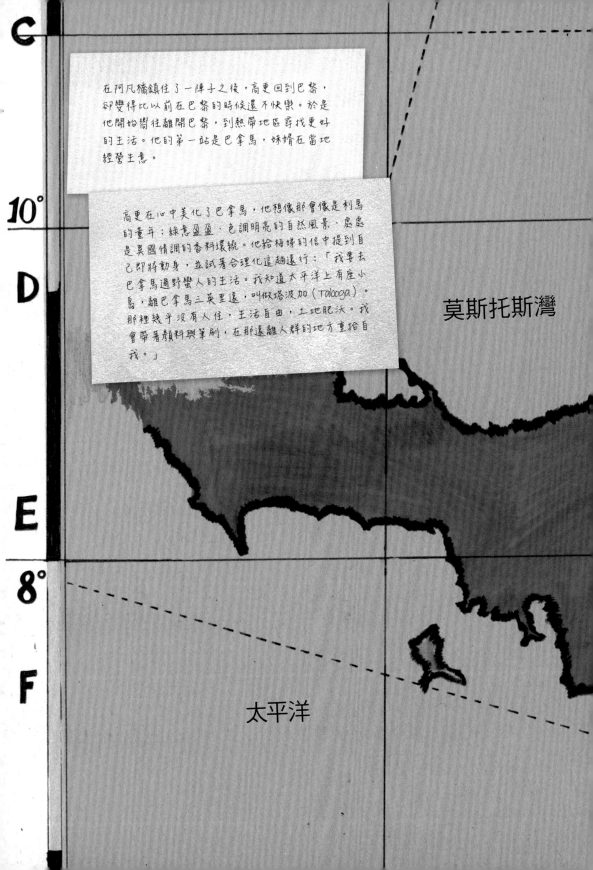

C

在阿凡橋鎮住了一陣子之後，高更回到巴黎，卻變得比以前在巴黎的時候還不快樂。於是他開始嚮往離開巴黎，到熱帶地區尋找更好的生活。他的第一站是巴拿馬，妹婿在當地經營生意。

10°

高更在心中美化了巴拿馬，他想像那會像是利馬的童年：綠意盈盈、色調明亮的自然風景，處處是異國情調的香料環繞。他給梅妹的信中提到自己即將動身，並試著合理化這趟遠行：「我要去巴拿馬過野蠻人的生活。我知道太平洋上有座小島，離巴拿馬三英里遠，叫做塔波加 (Taboga)。那裡幾乎沒有人住，生活自由，土地肥沃。我會帶著顏料與筆刷，在那遠離人群的地方重拾自我。」

D

莫斯托斯灣

E

8°

F

太平洋

加勒比海

馬提尼克

塔波加

巴拿馬
港灣

巴拿馬灣

然而，當高更抵達巴拿馬時，他發現心中的
夢幻天堂已不復存，這裡已被歐洲殖民者佔
領。急需收入的他，只好去做工，挖鑿巴拿
馬運河。炎熱的氣候加上蚊子肆虐，為運河
工程工作的勞工死亡率頗高，高更害怕自己
也會客死異鄉，好在他的旅伴，畫家查理·
拉瓦爾（Charles Laval），設法籌措到足夠的
資金，讓兩人可以逃往加勒比海上的法屬馬
提尼克島（Martinique）。

高更與拉瓦爾一起住在馬提尼克島上一
塊甘蔗田邊的小屋。高更的窗戶外是陽
光閃爍的加勒比海、樹叢茂密，橘子、
檸檬、芒果等果樹沿著島上陡峭的山坡
生長。

《馬提尼克風景》

　　馬提尼克島上強烈的色彩和陽光讓高更開始在畫作裡使用色調更明亮的顏料。在當地的婦女有歐洲人、中國人、非洲人，則成爲他源源不絕的靈感來源，讓他不斷嘗試捕捉這座島上的異國情調。

　　然而，高更在馬提尼克的好日子並沒有好結局，他和旅伴拉瓦爾都感染了瘧疾和痢疾，他們只得離開馬提尼克。不過，他生病之前，畫下了他對馬提尼克這塊塵世天堂的印象。高更所住的甘蔗田被畫進《馬提尼克風景（熙來攘往）》（*Martinique Landscape〔Comings and Goings〕*），畫面遠景的樹叢間正是他的小屋，屋頂鐵鏽斑斑，周圍樹叢茂密，小屋上方是加勒比海溫暖、霧氣氤氳的天空。高更誇大了畫面前景的色調，特意加強泥土小徑上的紅色，以及青草綠，鮮豔的顏色象徵著這座島嶼氣候和煦，萬物在沃土上生長繁盛。熱帶花卉配上姿態慵懶的務農女子，表現了高更視馬提尼克島爲悠閒享樂之地，山羊與雞群在婦女身邊遊蕩，訴說島上人與自然和諧共存的生活。

　　其中一名女子伸手摘水果，反映出高更一派天眞地認爲在熱帶生活，食物唾手可得。事實上這些果樹與水果是農地地主的財產，而這些女性勞工在嚴苛的條件下賣力地工作。高更在畫裡展現的不是馬提尼克眞正的狀態，而是他將這座島視爲伊甸園的幻想。不過，他在畫裡也委婉表達了馬提尼克不完美的一面：摘水果的女子讓人聯想到聖經中最初人類如何墮落的故事，暗示殖民者來到這座島之後，純眞已成爲過去。

　　高更另有一幅馬提尼克的平板版畫《蚱蜢與螞蟻》（*The Grasshoppers and the Ants*），畫裡一樣有農婦。題名來自十七世紀法國名作家拉封丹（Jean de La Fontaine）的寓言故事，蚱蜢整個夏天遊手好閒、無所事事，而螞蟻辛勤地工作，冬季來臨時，蚱蜢挨餓了，向螞蟻求助，希望螞蟻把辛苦採集的食物分一點出來，而螞蟻拒絕了。對拉封丹而言，這則寓言是要人不要貪圖一時之樂而蹉跎光陰；高更則翻轉了寓言意義，他認爲螞蟻的做法錯了，悠哉地休息才是理想的生活。

《馬提尼克風景（熙來攘往）》
保羅・高更，一八八七年

油彩，畫布

新朋友

　　由於染病的緣故，高更只得離開馬提尼克，他搭上一艘回法國的船，擔任船員以支付船資。回到法國的他身無分文，但在前衛派藝術圈中逐漸有了分量。他常在晚上與一群仰慕者泡在咖啡館，他們的新據點是鈴鼓咖啡館（Café du Tambourin），常在此辯論最新的藝術發展。這群人之中的代表分別是：年輕的艾米爾·貝爾納，他在一八八六年時就在阿凡橋鎮與高更結識；矮小的羅德列克（Henri de Toulouse-Lautrec），他與高更都對苦艾酒和妓院有極大興趣；以及最重要的文生·梵谷（Vincent van Gogh），他一般默默坐在邊緣，聽這群畫家的對談，偶爾在聽到不同己意的觀點時，會暴起爭論。一開始高更對這位愛吵架的荷蘭人持保留態度，但他逐漸看出梵谷跟自己有相似的靈魂：願意為藝術而犧牲，作畫不只是為了記錄事物的形貌，而是畫出自己感受到的熱情與理念。

象徵主義

　　十九世紀末時，象徵主義的潮流席捲藝文界。象徵主義詩人反對當時盛行的理性主義、物質主義，他們宣稱，與其追求寫實的描寫，對自然世界純粹的主觀感受更加崇高。高更追尋類似的目標已有數年，他和朋友們也自然而然地跟象徵藝術派的藝術家開始往來。高更與梵谷拒絕遵循印象派的原則，他們認為藝術作品是要表達畫家的感情和想法，不應以自然寫實的方式運用顏色、線條、構圖。他們追求的藝術需要體現現實世界中的元素，也就是說，畫面並不完全是抽象的，但畫家在表達特定的情感或理念時可以組織、扭曲這些元素。

　　藝評家奧利耶（Albert Aurier）在一八九一年撰文談論象徵主義畫派，他的文章首度為象徵主義畫派下了定義，他認為象徵主義是畫家透過簡化、非自然寫實的風格去表達自己的主觀意象。他推崇高更，認為高更是實踐象徵主義畫派的領袖。

一派之首

一八八八年，高更回到阿凡橋鎮，並且在那裡成爲一群畫家的領導人物，後來人們稱這群畫家爲阿凡橋畫派。阿凡橋鎮上的其他畫家較爲保守，對這群畫家並不友善，不但譏諷他們爲「黑死病受害者」，還把他們常去的餐館戲稱爲夏宏通分院。夏宏通臭名遠播，是巴黎的瘋人院。高更和友人並不瘋癲，他們只是在探索如何藉由簡化形體與色彩，在繪畫上達成象徵主義的藝術理念。高更在那年夏天指點年輕的賽呂西葉（Paul Sérusier）時的一席話，後來廣爲人知。「你怎麼看那些樹？」他問賽呂西葉，「它們是黃的，所以畫黃色上去。這邊的陰影，有點藍，用純青色來畫。看到紅色的葉子了嗎？用朱紅色。」賽呂西葉畫下了小鎮郊區的阿凡河，成爲作品《護身符》（*The Talisman*）。巴黎藝術圈認爲這幅作品開啟了新的藝術途徑，年輕藝術家認爲它結合了對實體世界的觀察和個人情感，是新型態畫作的典範。

保羅・賽呂西葉
《護身符》，一八八八年

油彩，木板
27 × 21 公分 (10⅝ × 8¼ 英寸)
巴黎奧塞美術館

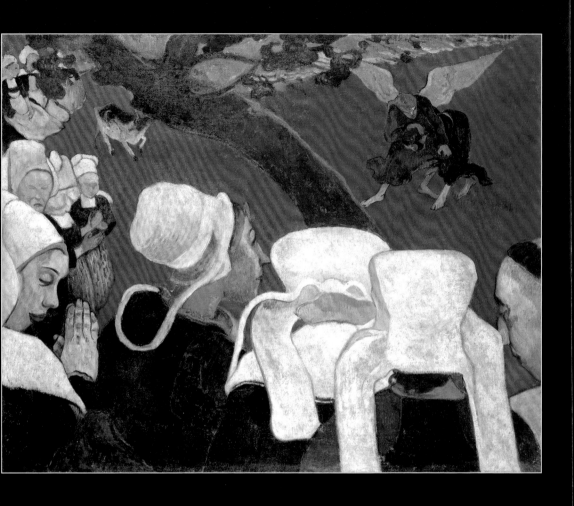

《聽道後的幻象》
保羅・高更，一八八八年

《聽道後的幻象》

《聽道後的幻象》（Vision after the Sermon）描繪的是布列塔尼婦女在教堂聽完講道之後，經歷了靈性上的極樂幻象。高更在畫中左側畫了一群雙眼緊閉、雙手交握、跪著祈禱的人，透過心靈之眼，他們看見聖經中雅各與天使摔角的故事，畫面右側的神父剛剛才在講道中複述這段故事。畫中充滿不自然的顏色，尤其是紅色的草、摔角者跟牛的比例奇怪，讓觀眾明白畫中顯然不是真實世界，只是幻象。物體輪廓上勾勒著深色線條，呼應高更對當地教堂彩繪玻璃的喜愛，作品的主題也特別適合連結教堂玻璃窗的意象。

高更深信，這個地區的人民還未受現代化影響，跟其他法國人相比，此地居民接觸較多傳統儀式和老派的信仰觀念。他認為這一點在當地婦女的身上更是明顯。他認為，布列塔尼的婦女依然配戴傳統頭飾，正是代表她們堅守古風。不過，事實上，女性只會在節慶時戴傳統頭飾，且隨著布列塔尼的觀光風潮漸盛，她們配戴頭飾的目的也漸漸變成娛樂觀光客。

高更透過簡化的色彩、風格化的輪廓線來表達自己也同在幻象裡；他看世界的方式就如同這些單純敬虔的農民。高更藉此表明自己跟布列塔尼人民一樣，都是原始人。然而，雖然畫家一心想跟居民一樣，居民卻並不把他當作一分子。他們無法理解高更的作品，不管畫家再怎麼努力，他們也不覺得自己的民俗工藝跟高更的作品有什麼關聯。高更想要將自己的作品贈予當地兩間教堂，毫不意外地被拒絕了。雖然高更認同布列塔尼文化，當地人卻將他看作外地人，而他的作品則是奇怪的現代畫。

一八八八年十月，高更受梵谷之邀，前往普羅旺斯的阿爾，加入梵谷的行列。高更起先對此邀約遲疑不決，但冬天的腳步越來越近，南法溫暖和明亮的陽光誘惑著他，他想或許去了南方，可以代替熱帶生活。

高更住在阿爾鎮中心，拉馬丁廣場（Place Lamartine）上的黃色房屋，與梵谷住在一起。

當地女子吸引著高更的注意。他覺得她們雅緻的髮型、端莊的步伐就像古希臘羅馬人。他在信中寫道，就像是親眼見到古代世界。

梵谷嫉妒高更在女性面前表現自在。

梵谷和高更會外出一起作畫，附近是古羅馬的石棺墓地阿利斯康（Les Alyscamps）。梵谷認為作畫時面對大自然很重要，但高更偏好以回憶入畫，以便於去除畫面的細節，也可以增加畫作中的神秘氣氛。

兩位畫家之間的爭執越演越烈。同年聖誕節前兩天，高更決定離開阿爾。正當他出門透氣時，梵谷從後面追了上來，手中揮舞著一把小刀。當下高更只是冷冷地看著梵谷，而梵谷也退開了。

當晚，高更在旅館過夜。隔天一早回到黃色房屋時，他看到一群烏鴉聚集。原來他離開的夜晚，梵谷割下了自己的耳朵，失血過量，差點死去。

《畫著向日葵的梵谷》

在阿爾跟梵谷一同作畫的時光，帶給高更許多啟發，尤其梵谷熱愛使用藍色與黃色，也常熱切地談論日本版畫中在扁平的區塊上以純粹明亮的顏色著色。高更在《畫著向日葵的梵谷》（*Van Gogh Painting Sunflowers*）作品中運用了這些技巧。天空藍與檸檬黃的對比組成背景，他的荷蘭夥伴正畫著向日葵。向日葵是梵谷最愛的創作主題，夏天時遍布阿爾田野間。畫中的梵谷全神灌注地看著眼前的花，畫筆落在畫布上。高更畫這幅肖像是為了表現兩人之間的情誼，但梵谷不接受畫中自己的模樣，或許兩人的友情在當時已經產生了距離，導致梵谷無法以善意看待這幅作品。他給兩人的共同朋友貝爾納的信中這麼說：「沒錯，畫的是我，但是瘋狂的我。」

《高更的椅子》（*Gauguin's Chair*）

梵谷也有為高更畫肖像畫，不過最能呈現他內心想法的作品，恐怕是黃色房屋中高更常坐的椅子。這幅畫描繪的是梵谷想像朋友同在一起的時刻——蠟燭代表畫家旺盛的活力——但這也是人去樓空的場景。梵谷寫給弟弟西奧的信中，再三表明自己擔心高更恐怕不會長久留在阿爾。

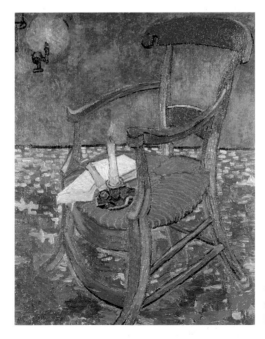

《高更的椅子》，一八八八年

油彩，畫布
90×72 公分（35⅝×28½ 英寸）
阿姆斯特丹梵谷美術館

《畫著向日葵的梵谷》
保羅・高更，一八八八年

一八八九年春天，高更回到布列塔尼。他先在阿凡橋鎮待了一段時間，然後前往小漁村勒普渡（Le Pouldu），他喜歡勒普渡壯闊崎嶇的海岸線，黑色巨石堆成海岸，不斷被強勁的海浪拍擊沖刷。

一小群追隨者也來到勒普渡，加入高更的行列，他們住在海灘小棧（Buvette de la Plage），當地一間小型旅舍，旅社主人瑪麗·亨利（Marie Henry）對這群藝術家房客種種奇怪行徑，可說是百般容忍。

夜幕降臨後，藝術家們才會停下工作。他們飲酒不離手，大聲彈著吉他、鋼琴，常常為了彼此的作品鬥嘴，都快到上床睡覺的時間了，還會聚在飯廳玩西洋跳棋。

瑪麗・亨利的飯廳

　　梵谷一心策畫的南方畫家工作室終究是個失敗的烏托邦，但高更還是期待在海灘小棧建立起另類藝術家社群。窮困的高更受益於群體中的一位荷蘭畫家梅爾・迪罕（Meyer de Haan），迪罕為高更支付生活費。

　　瑪麗・亨利允許藝術家們裝飾旅社的飯廳，不久後，飯廳所有的物體表面都被畫滿。有些圖畫描繪布列塔尼生活，畫風有當地民俗藝術的影子，藝術家在鄉間風俗看見了樸素、原始的力量，反映在創作上。另外一些圖畫則以不同的方式呈現原始之美：在一片木板畫上，高更畫了一位膚色黝黑的裸女（她的身邊圍繞著向日葵，或許是想起了梵谷）。高更也在壁爐上的架子放了一個馬提尼克的非裔加勒比女子小雕像。這些裝飾背後的理念是要宣揚這群藝術家同心合意，只求追尋藝術理念，他們擺脫了商業藝術界的壓力——就像布列塔尼的農民、非西方世界的人們自由地生活，和睦成群，沒有貪婪的想法；即使這樣的印象僅是藝術家的錯誤的認知。賽呂西葉當時也跟高更一起待在勒普渡，他在牆上畫下作曲家華格納（Richard Wagner）對藝術商業化的批評：「我相信，在最後的審判來臨時，這個世界上所有為了自身卑劣的感受、為了一己廉價的物質享受，而膽敢魚目混珠，冒充高貴純粹的藝術之人，將會受到懲罰，承受巨大的苦痛。」

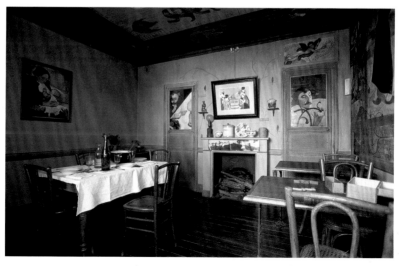

海灘小棧的飯廳還原樣貌

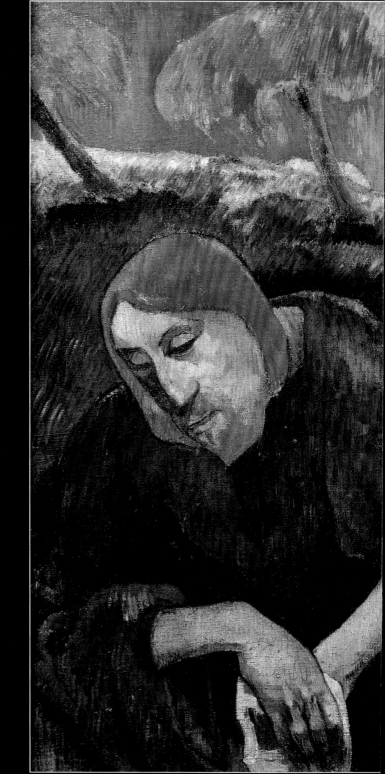

《在橄欖園的基督》
保羅・高更，一八八九年

油彩，畫布
72.4 × 91.4 公分（28½ × 36 英寸）
諾頓藝術博物館
佛羅里達棕櫚灘西

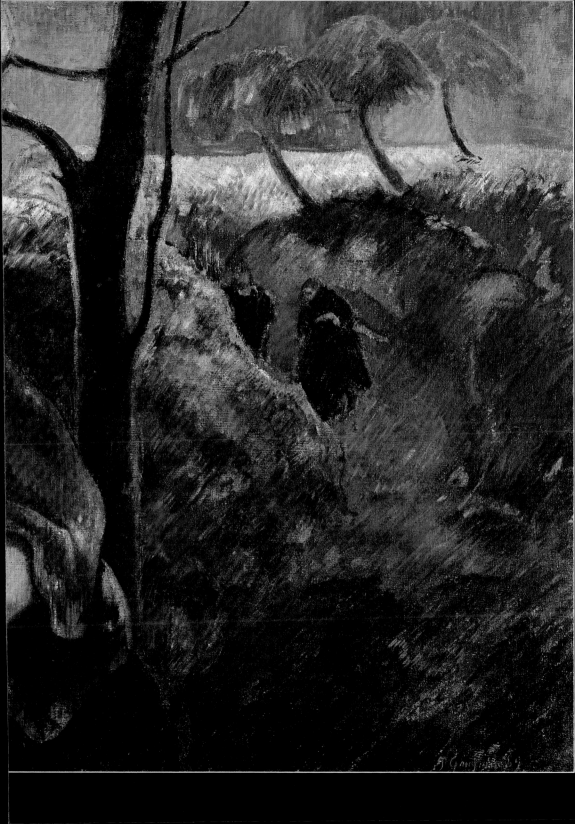

《在橄欖園的基督》

離開勒普渡之前，高更畫下了《在橄欖園的基督》（*Christ in the Garden of Olives*）。他在這幅作品中結合了布列塔尼時期的兩大創新技法：其一，以扭曲的形體、非自然寫實的顏色來象徵意念與情緒；其二，引用宗教主題來傳達複雜的個人意涵。

某方面而言，這幅畫是單純的宗教畫，畫中的故事從聖經的福音書卷而來，耶穌被釘上十字架之前那一夜，在耶路撒冷的橄欖山腳下祈禱。淡藍色的天空表示黎明將至，而耶穌即將為世人受難。背景中有兩個人影，可能是耶穌的兩個門徒，耶穌正在禱告時，在一旁的他們卻睡著了。

另一方面，這幅畫是高更內心的共鳴之作。高更在阿爾的時候，常聽梵谷提到宗教繪畫的價值，大多時候高更總是毫不留情地否定這位荷蘭畫家的說法。《在橄欖園的基督》是高更對友人興趣遲來的回應，或許還帶有罪疚感。畫中的基督被畫上紅髮、紅鬍子，顯然證明高更創作這幅畫時，心裡想著梵谷。高更寫了一封信給梵谷，附上畫作草稿。梵谷在回信中堅守自己的藝術理念，認為畫家應該要盡可能按照世界的樣貌作畫，他批評高更畫中的橄欖樹，嚴苛地說一點都不像樹。

高更或許在畫中透露了對梵谷的觀感，而這畫同時也是幅肖像畫：耶穌的臉上可以看出高更的五官。高更的雙眼皮和鷹鉤鼻辨識度很高，因為他每次畫自畫像，都會誇大這些特徵，比如《有黃色基督的藝術家肖像》一畫。在這裡，高更將自己畫成飽受折磨、被門徒拋棄的救世主，故事中的耶穌在隔日一早就被門徒猶大背叛，猶大藉由跟耶穌問安親吻，告訴敵人耶穌的身分。

這幅畫也告訴我們高更如何看待自己的藝術，以及跟追隨者的關係。作為象徵畫派畫家，高更傾向自視為有天分的先知，認為自己跟他們不同，懷抱願景，能看穿世界的奧祕與知識。與此同時，他深深明白，就算忠心的友人鼎力相助，他的作品還是賣不出去。把自己畫成基督，妥切地表達了自己是不被世人了解的罕見天才，卻終究得受苦，只因他人無法聽進自己的信息。高更常跟周圍的人吵架，也常帶著嫉恨的心情，捍衛他認為是自己心血的藝術創新。他越來越猜忌貝爾納，害怕他青出於藍而勝於藍，而巴黎的故友不願意資助他，也讓他感覺失望。畫中的耶穌——高更身後那蠢蠢欲動的暗影，表明了畫家的猜忌、恐懼，他害怕身旁的人不可靠。

在哥本哈根時身著布列塔尼羊毛衫的高更，約一八九一年

一八八九年，巴黎舉辦世界博覽會，參觀人次達三千兩百萬，他們來看當時最先進的科技奇觀，尤其是不久前才完工的艾菲爾鐵塔，傳覽會的入口拱廊就是艾菲爾鐵塔本身。

當年的世界博覽會也展出法國藝術百年回顧展，不過並不包含當時風格較前衛的畫作。前衛派藝術家既然無法參與官方展覽，乾脆自己舉辦畫展，地點選在佛比尼先生（M. Volpini）的藝術咖啡館（Café des Arts），這裡離世界博覽會的展覽場地不遠。

GROUPE IMPRESSIO

CAFÉ D

VOLPIN

EXPOSITIO

藝術咖啡館這場展覽的確出名了，卻是惡名：進來咖啡館聽音樂、喝咖啡的遊客，看著牆上掛滿莫名其妙、令人費解的畫作，震驚不已。高更賣出了幾幅畫，不過這場展覽帶給他更多的惡評。

嚮往熱帶

世界博覽會除了展示先進科技，還有許多迎合大眾喜好的展覽、現場演出。遊客排隊等著看世上最大的鑽石，以及美國來的水牛比爾（Baffalo Bill）所帶來的狂野西部秀，其中有女神槍手安妮·奧克利（Annie Oakley）、北美野馬、北美原住民。

高更在一些展覽攤位上看到法國殖民地民族與文化的展示，深受吸引，他細看馬達加斯加的藝術與建築，也在一座爪哇村落模型前流連忘返，入神地看女舞者奇特的舞步。他買下一系列印尼爪哇中部的婆羅佛塔（Borobudur）照片，日後高更最重要的幾幅作品，即是以這些照片為基礎的創作。

在展覽欣賞舞蹈表演的高更，再度燃起旅居熱帶的渴望。他一開始將目標定在馬達加斯加，寫信想拉貝爾納一起去。他寫道：「這座島上有不同的民族、神祕主義、象徵主義，都是值得一看的景觀。你可以看到加爾各答來的印度人、阿拉伯黑人部落，以及玻里尼西亞民族的一支，荷瓦人。」不過貝爾納並沒有答應。高更的馬達加斯加之夢最後並未成行，但這時的他已經決意到遠方去旅行，他也的確在兩年內出發，往大溪地去了。

第九世紀的爪哇婆羅佛塔遺跡照片曾為高更所有

24 × 30 公分 (9½ × 11¾ 英寸)
大溪地與周邊群島博物館

《投入愛中你將會快樂》

　　看了世界博覽會之後，高更刻下了《投入愛中你將會快樂》（*Soyez amoureuses vous serez heureuses*）。畫面重點的女子身體以深棕色染料染黑，呼應高更在展覽中看到的舞者，以及其他殖民地民族。畫面中的其他元素則比較難解釋，形態像狐狸的動物可能是藝術家的化身——他曾經數次說過自己像隻機敏的狐狸——動物上方的女子，有些怪異，雙手捧頭，姿勢像是秘魯的木乃伊，高更曾在巴黎的投卡德侯民族博物館（Trocadéro）看過這樣的木乃伊，秘魯文化則連結到他在利馬的童年。右上角的男子視線朝下，表情難測，拇指放在嘴中，姿勢像個謎。其他怪異的人物與臉龐，半藏在畫面中，讓這個作品更難理解。高更遵循象徵畫派的一貫作風，提示了一些方向，卻不給明確的答案。木板上的畫面似乎有多重含義，增添了作品神祕感，彷彿作品揭露了奧妙的真理，卻未曾一一挑明。

　　至於高更在博覽會上看到舞蹈表演後，有什麼感想，說法紛紜。有些人認為他的反應就是典型的法國男性，欣賞異國風情的異性軀體帶來的感官體驗。另一些人認為他同情這些表演者，因為這些表演者通常並非自願演出，他們被帶到歐洲，像是動物一樣展示。作品提名《投入愛中你將會快樂》並沒有解答觀看者的疑問。或許畫面中的女主角是受困者，就像在展覽會上的表演者一樣。或許她上方那隻抓住她的手，是畫家的手？那手是要拉她一把、救她逃離嗎？或者，那位男子是高更，以下流的視線看著女子，拇指是個猥褻的手勢？

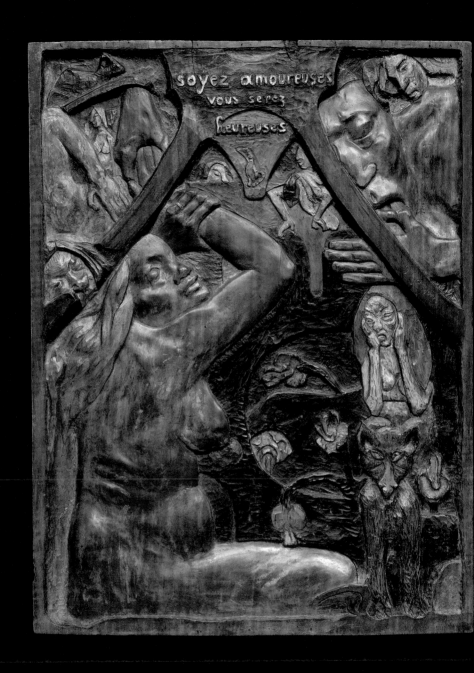

《投入愛中你將會快樂》
保羅・高更，一八八九年

彩繪椴木
95 × 72 公分（37⅜ × 28⅜ 英寸）
波士頓美術館
亞瑟・崔西・卡伯基金（藏品編號 57.582）

一八九一年，高更為作品辦了大型拍賣會，當畫家這麼多年，他終於有了知名度。賣畫籌得的錢成為圓夢基金，讓他能搭船前往南太平洋。朋友們宴請高更，以為他送行。對此梅娣並不高興，她在信中罵他是自私的禽獸。

從馬賽港航向大溪地需要兩個月。高更買的是次等艙的船票，但由於他有水手經驗，很快就跟船員們混熟了，旅途中大部分的時間他都待在船員那邊，在嚴峻的海上得到較為舒適的休息空間。

高更在寫給梅娣的信中，清楚說明他對大溪地之旅的期望：「希望那一天，或許那一天很快就會來了，我可以逃進南海島嶼的森林裡，在那裡為了藝術而活，享有狂歡與和諧，建立新的家庭，遠離歐洲人這種為錢掙扎的痛苦。」他特意在信中提到新家庭，是為了刺傷刑同陌路的妻子。

自從歐洲人來到大溪地之後，他們視大溪地為塵世的天堂。海上漫長的航行，無邊無際的大海上終於出現了一座島嶼，所有的水手立刻愛上這座島上溫暖宜人的氣候，豐饒肥沃的原野。

高更在日記裡描述自己迫切地渴望踏上那應許之地，以及自己初見島嶼的興奮之情。船於夜間抵達岸邊。他在黑夜裡看見地平線上稜線起伏，勾勒出一座山。他寫道，那感覺就像大洪水之後，在海上漂流的挪亞一家首度再見旱地，終於有了庇護所得以投靠。高更拿聖經故事來類比大溪地，顯然是心中認為大溪地像伊甸園的樂土。

失樂園

　　高更在大溪地首都帕皮提（Papeete）下船，立刻感到強烈的失望。他找到的不是尚未被破壞的伊甸樂園，而是典型的法國殖民地：新蓋好的歐式建築林立，殖民地官員將法條、規範強加在當地原住民身上；而新教、天主教的傳教士，卯足全力向大溪地人民傳教，希望他們放棄以前的信仰，轉向基督教的懷抱。畫家悲痛感嘆：「大溪地逐漸法國化，昔日的生活方式將慢慢消失。」他一心一意想在大溪地找到野蠻人，卻只能找到「在勢利的殖民者手下，更加痛苦的歐式生活，這裡一切仿照我們的文明，穿著、舉止、惡行，各種文明式的荒謬，令人噁心到像是看著真人演出諷刺漫畫。」他鬱悶地在日記貼上一張照片：大溪地的國王穿著歐式軍裝。

　　大溪地人覺得這位長髮畫家穿著古怪，十分逗趣；殖民的主管機關卻嚴肅以待：法國官員懷疑高更不是真的畫家，只是法國本土政府派來監視他們的間諜。

野蠻生活的痕跡

　　雖然高更大失所望，卻堅信大溪地人即使表面上改穿歐式服飾、待人以歐式禮儀，他們內心依然保有眞正的天性——高更認爲大溪地人眼中看得出他所謂的天性，他形容那是動物與生俱來的優雅與熱情。高更深受大溪地女人優雅且美麗的模樣吸引，但也被大溪地食人的天性嚇壞了。他在日記中記錄了一件事，可能是虛構的：他在帕皮提遇見大溪地宮廷的公主。她剛走進高更的房間時，他覺得她看起來像隻猛獸，她那「會吃人肉」的嘴，準備好撕裂獵物。兩人共飲苦艾酒之後，他的感覺改變了：他現在能看見她的感性之美了。高更對大溪地女子的觀念跟當時許多歐洲觀光客一樣，誤信了關於玻里尼西亞人種種傳說——正面、負面的傳聞，一百多年來不斷在西方人之間流傳，觀光客常照單全收。

往叢林去

　　高更跟同行的歐洲旅伴不同之處在於，他想要盡可能地近距離接觸大溪地的土地、文化。他渴望脫掉文明的束縛，最後可以變成野蠻人，他一向如此宣示。爲了這個目標，他離開了帕皮提，出發尋找純粹、尚未被人破壞的大溪地，在大溪地南岸的樹林裡租了小木屋，落腳在馬塔耶（Mataiea）這個小村子。從小木屋的窗口，高更能遠眺一片藍色的環礁湖，看見珊瑚礁，遠方是無窮大海。往西看，能看見島嶼最西端，還有如尼午山（Mount Rooniu）陡峻的山壁。小木屋周圍盡是椰子樹、麵包樹、巨型鐵杉。高更常坐著看當地的男人捕魚、在岸上的女人理漁網。

　　雖然日子快活，高更很快就明白，生活不像他之前想像的那麼簡單。此行前，他曾寫信給友人，丹麥畫家威隆森（J.F. Willumsen）：「在那片不受寒冬侵擾的天空下，土地肥沃，令人讚嘆不已，大溪地人一伸手就能摘到水果吃，所以，他們永遠不必工作。」事實上，高更根本無法在大溪地自食其力，他無法捕魚，而當地種植的穀物屬於當地農夫所有。幸好，村民們憐憫高更，送食物給他吃。高更寫信給梅娣時，提到大溪地人的善良，雖然被認爲是「野蠻人」，他們款待他卻遠比歐洲人文明。

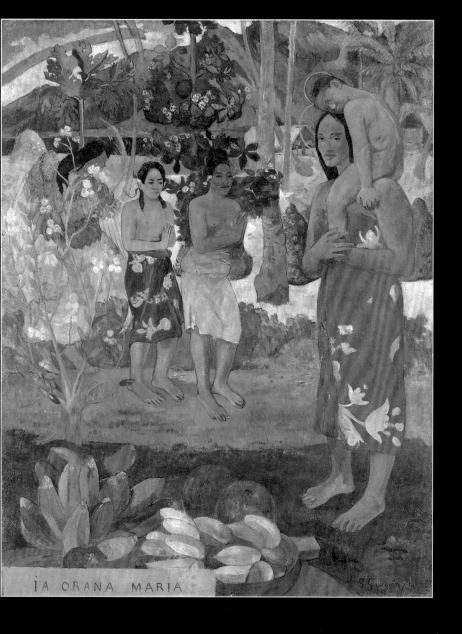

《萬福瑪利亞》
保羅・高更，一八九一年

油彩，畫布

113.7 × 87.6 公分 (44¾ × 34½ 英寸)

紐約大都會美術館

山姆・A・路易森贈遺（藏品編號 1951. Acc.n.: 51.112.2）

《萬福瑪利亞》

　　高更在《萬福瑪利亞》（*Ia Orana Maria*〔*Hail Mary*〕）裡描繪出如樂園般的大溪地。南方湛藍的天空下，一片青綠，自然的顏色熱鬧繽紛，前景中有豐富的芒果、麵包果成堆。高更在這座伊甸園的中心安排了一位畫家巧手美化過的女子，她帶著一個孩子，身後有兩名女子。中央的女子面龐帶有尊貴的感覺，四肢健壯，呼應高更所認定的島嶼民族自然之美，他覺得這裡的兩性差異不像歐洲那麼大。他筆下的玻里尼西亞女性身上活力充沛，對比他心中法國女子萎靡的形象，後者被束腰綁縛，蒼白且虛弱。高更透過畫中女子身上鮮豔的帕里歐（pareo），也就是玻里尼西亞的女性傳統長裙，以及身邊的果樹、林木，來表達大溪地是個饒富感官享受、溫暖宜人的地方。

　　高更為了表達自己將與大溪地文化融為一體，以大溪地語在畫上寫下畫名，翻譯出來的意思是「萬福瑪利亞」，或「向瑪利亞致敬」，表明這幅畫不只是單純、悠閒的島嶼風情畫。畫中的母子呼應歐洲繪畫傳統中聖母與聖子的形象，細看畫面，可看到後方隨侍的兩名女子身邊，還有一名天使，隱身在左方的樹影中。或許，高更透過畫作，暗示大溪地跟聖經所描述的一樣純潔，這在歐洲已經找不到了。也有可能，他是在畫中坦承，即使是馬塔耶這樣的地方，當地人也被基督教傳教士所影響，成為基督徒了。

　　高更日前在世界博覽會上購得的婆羅佛塔攝影作品，在這幅畫上派上了用場：畫中兩名女子的姿態，來自照片中的虔誠信徒。高更帶了一大皮箱這類的圖像資料到大溪地，常作為創作參考，他說這些資料是他的「好朋友」。

高更的女人們

　　大溪地令高更魂牽夢縈的不只是風景，還有當地女子，他待在大溪地的時光裡，一點也不顧念遠方的梅娣。他抵達帕皮提後，就認識了第一個情人蒂蒂（Titi），然而後來他發現蒂蒂的父親是英國人，她只有一半的大溪地血統時，高更感到很失望。他也覺得蒂蒂被大溪地的首都文化給污染了，認爲蒂蒂太喜歡歐式服裝和習俗，不合自己的胃口。他搬到馬塔耶之後，就不再跟蒂蒂聯絡了，她不是高更認定的理想型，他想要不受文明污染的玻里尼西亞女子。

　　在馬塔耶時，高更費盡功夫，好不容易才說服一位村女做他的模特兒，一開始她百般拒絕，這也沒什麼好奇怪的，她對這位海外來的奇怪男子充滿戒心，不過她最後還是同意高更的要求。高更趁她還沒改變心意前，畫下許多素描。他對這位女子的描述，就跟他談到其他大溪地女性的說法一樣：以歐洲一般的標準看來，談不上美貌，但自有其美。高更說她的嘴像條靈活的線，而他爲此嚐盡世間上快樂和痛苦。

　　高更的小木屋牆上釘著馬內著名的畫作《奧林匹亞》（Olympia），這名年輕的村女看到時，問道：「這是你的妻子嗎？」高更覺得好笑，騙她說：「是的。」年輕的女孩表示，這女人長得很美。在大部分的法國藝評家眼中，馬內的畫作是驚世駭俗地難看。高更筆記了女孩的回應，認爲她展現了大溪地人民保有能夠欣賞眞實之美的直覺，而歐洲人已經失去這種能力。

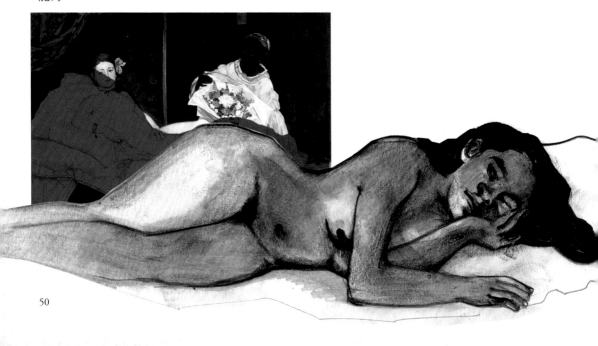

蒂哈阿曼娜

　　住在馬塔耶的高更，雖然每天都能看到自然美景，卻感到無比寂寞，甚至無法工作，於是他開始尋找新情人。有天，高更騎著借來的馬，沿著海邊前進，遇到另外一座小村落裡的居民，邀他一起吃頓飯。有位婦人將女兒送給高更，而高更接受了，女兒名叫蒂哈阿曼娜（Teha'amana），她可不只是年紀很輕而已——她才十三、四歲。高更在日記裡為了合理化兩人的關係，理直氣壯地說這是當地習俗。至於高更的丹麥太太如何看待此事，日記裡沒有紀錄，我們只知道高更曾在信件中暗示有這件事。

　　高更迷上了蒂哈阿曼娜。她沉默寡言，畫家視之為與生俱來的大智慧。不過，我們也可以將這沉默看作蒂哈阿曼娜對於自己被丟給這個法國藝術家的反應，她對高更無話可說。但高更只覺得自己的年輕女伴一身是謎。高更在她深色的雙眼中看不出她的心事，畫家就想像自己看到的是獸性的純真，加上野性的憂鬱。

　　高更深受蒂哈阿曼娜身上奇妙的異族風情所惑，尤其是她的左腳，她有七隻左腳趾。當蒂哈阿曼娜躺在自己身邊時，高更覺得自己即將與這個異文化合而為一。「文明一點一滴地離我遠去，我的思緒變得單純……我過著自由的生活，享受著獸性和人性的歡愉。」高更常常毫不停歇地作畫，蒂哈阿曼娜則沉默地坐在一旁。

大溪地靜謐的夜晚牽動著高更的心。「大溪地夜間的寧靜是世上最奇怪的事情之一。」他寫信給梅娣，「只有這裡才有如此寧靜的夜晚，連一聲鳥鳴都沒有。偶爾會有大片的枯葉墜落，卻是悄無聲息，與其說是發出了聲響，更像是神靈撫過大地。島民常在夜間赤腳走動，無聲無息。」

高更相信大溪地只有在暗夜裡才會展露最深沉的奧秘，他在日記裡記錄自己想像出來的夜間奇遇，故事裡充滿南太平洋的仙靈神祇。

高更希望在阿歐雷山（Mount Aorai）看到磷光現象，當地信仰認為那是逝去祖先的魂魄，會在夜間造訪人間。高更曾在一片漆黑之中看見粉塵狀的光輝，飄在他附近，約在頭的高度。不過他寫下的文字表示，那只是寄宿枯木的菌菇發出來的光芒罷了，他才把那塊木頭拿來點火。

高更喜歡大溪地文化中關於星星、月亮起源的傳說。在大溪地傳說中，雙子座中的雙星是孿生國王，這對兄弟的父母是偉大的天空之神和祂的妻子。

高更宣稱這些神話故事是蒂哈阿曼娜告訴他的，是青澀情人的枕邊絮語。不過事實上高更是在一本荷蘭人類學家的著作上讀到這些故事的。蒂哈阿曼娜不太可能知道這些古老的故事。

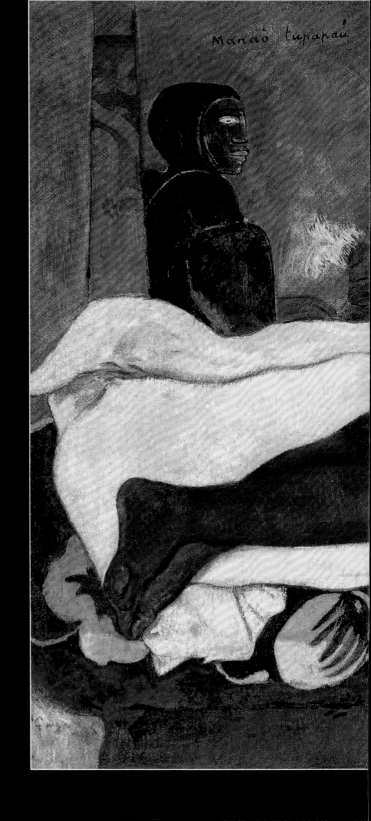

《亡靈窺探》
保羅・高更，一八九二年

油彩，鋪麻畫布
116 × 134.6 公分（45⅝ × 53 英寸）
奧爾布賴特—諾克斯美術館，紐約州水牛城
A・康格・古耶藏品，1965

《亡靈窺探》

　　有天，高更到城裡去，晚上才回家，發現房子黑暗無光。他心裡打了個寒顫，暗暗心驚，害怕地點亮一根火柴，發現驚嚇萬分的蒂哈阿曼娜癱倒在床上。高更在日記裡稱她為蒂胡拉（Tehura），他在日記裡寫道：「蒂胡拉一動也不動，什麼都沒穿，面朝下倒在床上。她雙眼圓睜，比平常大上許多，滿是驚懼，她看著我，但似乎無法認出我來。而我在那裡站了一會兒，心中忐忑，蒂胡拉的恐懼感染了我，我有一瞬間以為自己看到她的雙眼射出磷光。我從未看過她這麼美的模樣，無與倫比的美麗……我不敢動，怕驚動了她，讓她更害怕，她已經深陷在突如其來的恐懼中，而且我根本不可能知道，那時候她眼中看到的我，究竟是什麼。她看到我驚嚇的表情，難道不會把我誤認為是惡靈或惡鬼，就是在她們族人傳說裡，讓人夜不能眠的圖巴頗斯（Tupapaus）？」

　　少女的恐懼似乎讓高更感到不恰當的興奮。高更創作《亡靈窺探》（*Manao tupapau*〔*The Spirit of the Dead Watching*〕）時，把她安排在畫面正中央，他非常享受描繪少女身軀的過程，他

也有試著同理少女的心情，想像她當時眼中看見的自己。高更希望看畫的人不要把畫家當作在旁冷眼觀察現場的人，而是身為蒂哈阿曼娜的經驗中的一環，跟女孩一同察覺到圖巴頗斯的存在。幽靈正在左方的木雕床柱旁。這幅畫避免建構出明確的視角，暗示畫家跟所畫的景象之間，幾乎沒有任何距離。畫面中簡化的形體與色彩，表示高更已經脫去文明的枷鎖，就像他宣稱的，他已經跟蒂哈阿曼娜一樣，是個「原始人」了。

雖然基督教傳教士努力除去大溪地傳統信仰的影響，當地人依然相信圖巴頗斯的存在，但這些跟高更曾在書上讀過的玻里尼西亞神話不太一樣。蒂哈阿曼娜沒有告訴高更那些神話故事（雖然高更這麼宣稱），不過高更可能跟年少的戀人聊過那天出沒的幽靈。畫中的蒂哈阿曼娜在黑暗中等待著，高更用陰暗的顏色描繪出驚惶不安的氣氛。高更的文字透露：「氣氛既肅殺且恐怖，在她眼中擺盪著，像是喪鐘一般。」背景的牆面上，我們可以看到閃光，來自高更在大溪地中央的阿歐雷聖山山野間探索時曾見過的磷火。

高更雖然一頭栽入大溪地生活之中，卻並沒有忘記他的作品最終並不是要賣給玻里尼西亞人，歐洲人才是他真正的觀眾。他把這幅畫跟其他作品一起寄回巴黎展出，也安排《亡靈窺探》到哥本哈根展覽。人在哥本哈根的梅娣即使婚姻不幸，依然代高更處理作品展覽事務，如果展覽有任何收入，她也會不客氣地表示收入應歸她所有。高更可能擔心梅娣及娘家親戚會把這幅畫當作自己出軌的證據，高更告訴他們的是另一個故事，跟日記裡的完全不一樣。他說這幅畫並不下流，僅僅是幅富含寓意的裸體研究畫，少女象徵生命，圖巴頗斯象徵死神，兩相對比。

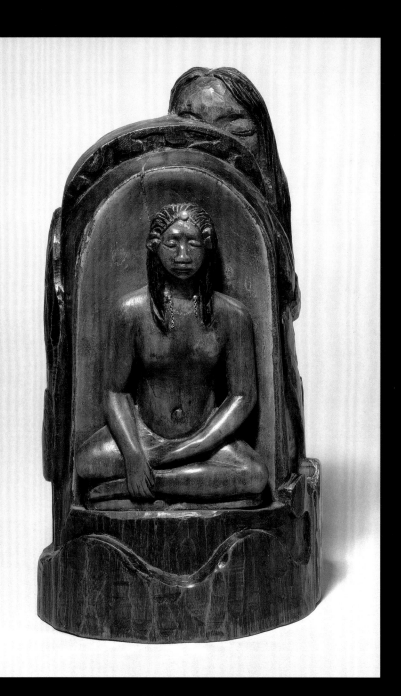

《戴珍珠的偶像》
保羅・高更，一八九二年末至一八九三年初

彩繪瓊瑤海棠木雕，珍珠，金項鍊
23.7 × 12.6 公分 (9⅜ × 5 英寸)

成爲野蠻人

當高更說大溪地人是野蠻人的時候，他是在稱讚他們。他也自認爲是個野蠻人，來自他的秘魯血統。他的願望是成爲更純粹的野蠻人，完全擺脫歐洲人的模樣。

高更在馬塔耶跟一名年輕人成爲朋友，他叫做透得法（Totefa），非常喜歡看高更工作。高更在日記中曾記錄自己有天把槌子、鑿刀、木頭交給透得法，想叫他嘗試刻木雕。年輕人把工具還給高更，對高更說，藝術家跟其他人是不一樣的，只有高更能創作藝術，高更「對其他人而言很有用」。高更聽了非常感動，這跟梅娣反應完全不一樣，梅娣總是指控他自私、浪費時間、逃避養家的責任。高更在日記中寫道，只有野蠻人或孩童才能講出透得法那樣的話，因爲只有那樣單純的人才能了解藝術眞正的價值。他認定歐洲的成人太在乎現實問題跟錢。

有次高更需要更多木材創作，透得法帶他走一條困難的山徑，找鐵刀木。當高更猶豫地對著樹劈下去的時候，他感覺到自己成爲了原始人：「我充滿憤怒地劈砍，雙手充血，我砍了又砍，感受暴力的愉悅……從前文明帶給我的保守作爲，如今再也沒有了！我回來的時候內心平靜，感覺自己如今成爲不同的人了，一個毛利人。」

《戴珍珠的偶像》

高更在馬塔耶創作的木雕都刻意不加修飾，不用精細的技巧。它們粗糙的表面、簡單的造型，顯示藝術家已經擺脫在歐洲受過的訓練，如今開始靠著直覺工作，不特別去節制自己，像個野蠻人。不過，《戴珍珠的偶像》（Idol with a Pearl）還是保有高更之前喜歡在作品中呈現的象徵主義式神祕意涵。在面無表情的偶像身後，有個人影在後方潛行，表示作品概念幽暗而隱密。這座木雕跟高更其他的大溪地創作一樣，是混血兒，一半歐式，一半玻里尼西亞式。事實上高更本人也是如此。他沉醉在大溪地的生活之中，冀望自己成爲島上的原住民，但他永遠也忘不了自己是個歐洲人，忘不了巴黎藝術圈，他依然夢想有天能征服巴黎藝術圈。

消失的文化

　　高更明白，自從歐洲人抵達大溪地之後，當地文化已有劇烈變化。他夢想能見識大溪地原本的樣子。他在日記裡記述了一趟旅程，他去到一座偏僻的村落，且在那裡看到了幻象，過去的時空穿越，進入了現實：「在我眼前的是一尊尊的當地神像，清清楚楚，但在現實生活中，祂們已經消失很久了；特別是月亮女神希娜（Hina），以及為了月神而舉辦的宴席。」高更甚至幻想自己聽到過去的聲音：「人們圍在祂身旁，跳著馬塔目亞（matamua），那是古老舞蹈儀式，其中傳來微瓦（vivo，玻里尼西亞傳統鼻笛）的樂音，隨著天色變化，從高昂輕盈，到肅穆哀愁。」通常在高更的想像中，大溪地人只有兩種狀態：快樂或哀愁。大溪地應該要是物產豐饒、快樂度日的熱帶天堂，還是當地文明邁向死亡、傳統信仰與廟宇崩毀、獨自聳立在無盡大海上的孤獨之島？由於大部分的古老神像都消失了，高更只能從非西方文明尋找參考資料——佛教、日本文化、古埃及文明——融合創造出他認為大溪地的傳統宗教藝術可能的模樣。

大溪地的靈界

　　高更除了想像自己看到了消失已久的神像，還宣稱看見了大溪地的神靈。他記錄了另一趟島嶼內陸的旅程，說自己在路徑的轉彎處，遇到了一位少女。她把水倒在雙乳之間，即使高更沒有出聲，她還是感覺到高更在附近，於是她潛入水中，變成鰻魚，消失無蹤。這段敘述的真實性有待驗證，有人指出高更以這段經歷為本的畫作，其實是根據一張他買來的法國攝影師照片所創作而成，照片中是一名男孩在薩摩亞的泉水中飲水。

在大溪地過了兩年之後，高更花完了旅行前籌來的資金。他擔心巴黎藝術圈會漸漸忘了他的存在，決定回巴黎，重新建立自己的藝術地位，一邊找願意購買作品的買家。

他在日記裡說，蒂哈阿曼娜聽到他的決定之後，哭了好幾夜。他的船啟程時，蒂哈阿曼娜靜靜地坐在碼頭邊，十分衰傷，但平靜。

高更的日記或許不完全屬實，他這段敘述非常像當年坊間流行的故事《洛帝的婚姻》（The Marriage of Loti）結局，小說家皮耶‧洛帝（Pierre Loti）把這段愛情故事的背景設定在大溪地，而高更對這本小說的內容十分熟悉。

老朋友們

一八九三年夏末，高更回到巴黎，順利聯繫上一些老朋友。經過大溪地的寂靜時光，他很享受咖啡館、畫室的熱鬧，他常常在自己的畫室招待客人，對他們講述南方大海的見聞、隨意彈彈簧風琴，以娛樂嘉賓。

《香香》（*Noa Noa*）*

高更想要重新建立藝術家地位，卻發現困難重重，他在玻里尼西亞的兩年間，藝評們已經注意到了其他畫家。高更在知名畫廊與自己的畫室舉辦展覽，試著引起巴黎藝術圈的注意，但並沒有成功。他為了畫室展覽，另外創作十幅木刻版畫，搭配編輯過後的大溪地日記一起呈現。他希望這些日記可以協助藝評理解他的大溪地畫作，可惜展覽的時候，日記的文字部分還沒有整理好。不過，這些木刻版畫記錄了畫家的喜好，刀法粗獷，刻意強調藝術家野蠻的天性。卷頭插圖中，中央有棵樹，周圍圍繞著人影，兩個比較小的人是大溪地的亞當和夏娃，正在分別善惡的果樹下休息。畫面中較大的人影是大溪地人失去純真之後的模樣，高更認為這是歐洲人抵達之後造成的結果，如今伊甸園已毀，而大溪地人必須汗流浹背才能糊口。

＊譯按：noa noa 是毛利語中的「芬芳」，目前華語文化圈主要採音譯「諾阿諾阿」、「諾諾」、「諾阿諾」，另有意譯「香香」、「香啊香」雖較少見，但較符合本書收錄的毛利語題名翻譯慣例。

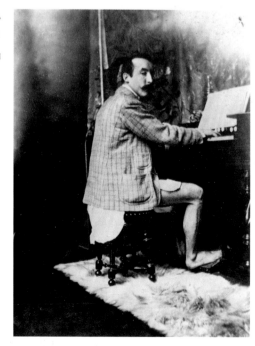

高更彈著簧風琴，一八九五年

阿爾馮斯·慕夏（Alphonse Mucha）攝
私人收藏

《香香》（*Noa Noa*〔*Fragrant Scent*〕）
保羅・高更，一八九三至九四年

木刻版畫
35.7 × 20.5 公分（14 × 8 英寸）
私人收藏

布列塔尼插曲

在巴黎的高更賣不出多少作品，也沒有得到太多藝評關注，僅有一些講義氣的老朋友為他寫了幾篇文章。眼看過往響亮的名氣和地位，竟然船過水無痕，高更受到的打擊不小，且再度陷入一窮二白的景況，他前往布列塔尼，希望能復興阿凡橋畫派。他帶了一位女孩同行，她叫阿娜（Annah），高更說她是爪哇人，但她比較有可能是斯里蘭卡人。

遺憾的是，布列塔尼並沒有比巴黎容易闖出名頭，他沒辦法再創造出一批仰慕、追隨他的藝術家社群。過去的阿凡橋藝術家們，如今或四散各地，或已自成一家，在藝術圈裡享有地位，貝爾納即是如此。高更的猜忌之心越來越重，他深信貝爾納偷了自己的創意，在藝評家面前假裝那些是貝爾納原創。高更這樣懷疑也有幾分道理：貝爾納對外大肆宣揚阿凡橋畫派的創始人是自己，而非高更。

追隨高更的人們離他而去，高更沮喪萬分，而且在布列塔尼的日子也不怎麼好過。他一向渴望跟當地人建立真正的連結，這樣的生活似乎更難實現了。確實，當年的布列塔尼人對這位行徑怪異的藝術家，有時候帶有強烈的敵意。高更所處的小鎮貢卡諾（Concarneau）以漁網和沙丁魚工廠聞名，如今碼頭邊依舊工廠林立。當地一群布列塔尼水手對著阿娜叫罵，連她隨身的寵物猴也罵進去了，而高更本人也被打了一頓。高更的腳踝在扭打中嚴重受傷，在床上躺了足足四個月，更慘的是，在高更無法下床的四個月裡，阿娜拋下他回巴黎，還跑去他的畫室搜刮了所有值錢的東西。

這是壓垮高更的最後一根稻草。他大老遠回到法國，竟落得這般恥辱的下場，人際上孤立無緣，市場上無人聞問。高更確信自己的未來不可能在歐洲，他決意回到玻里尼西亞，卻不知道這個決定將帶領他走向死亡。一八九五年夏天，高更離開了自己所出生的國家，這也是他最後一次離境。

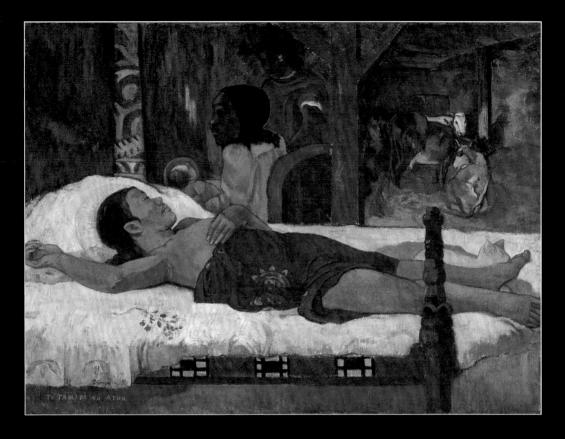

回到大溪地

　　高更滿懷新希望，回到了大溪地。他在普納奧亞（Punaauia）租了一小塊地，離帕皮提只有幾哩路，他在那裡蓋了小木屋，有一間小臥房，以及陽光充足的大畫室。他發現蒂哈阿曼娜已經結婚了，但高更很快為自己找了另一個情人，新情人帕烏拉（Pahura）的年紀一樣令人汗顏，才十四歲。她會為高更生下兩個孩子，頭胎是名女嬰，出生幾天後不幸夭折。第二個是男孩，命名為愛彌兒（Émile），他十分長壽，八十年之後，在大溪地的愛彌兒還在講父親的故事，以娛樂觀光客。

　　高更在帕烏拉生下第一個孩子時，畫下了《誕生》（*Te tamari no atua*〔*The Birth*〕）。高更把聖經中耶穌降生的故事，改成玻里尼西亞版，聖母長得像帕烏拉，兩位大溪地女子隨侍在側。這幅畫的構圖讓人想起《亡靈窺探》，不過畫中氣氛不再陰鬱恐怖，而是充滿新生的喜悅。高更把自己孩子畫成聖子降生的場景，暗示他身為藝術家，擁有跟上帝一樣的創造力。

高更在大溪地的房子，約一八九五年

朱爾・阿葛斯提尼（Jules Agostini）攝
國家凱布朗利博物館（Musée du Quai Branly），巴黎

病痛與憂鬱

高更離開法國之前，從妓女身上感染了梅毒，當時尚未發明抗生素，梅毒沒有藥醫。生病的高更漸漸出現病徵，腿上慢慢浮現創口，而之前在貢卡諾被打傷的腳踝，並沒有真正痊癒，高更時常得忍受強烈的疼痛。高更不時連日臥病在床，而更糟糕的是，他即將用完身上的錢。為了活下去，他只好在不得民心的殖民政府任職一段時間。

這些病痛和煩憂，加上孤單寂寞的感覺（沒幾個老朋友願意費心來信），讓高更幾乎陷入絕望。一八九七年，梅娣捎來噩耗，高更得知最心愛的女兒艾琳因肺炎過世。

高更低迷的狀態明顯呈現在《在各各他旁的自畫像》（*Self-portrait near Golgotha*），各各他是聖經中記載耶穌被釘在十字架上受難的山丘，高更又一次在作品裡把自己比作基督，但這回畫中的藝術家看起來悶悶不樂、面無表情，消瘦的臉龐上，沒有一絲之前自畫像裡曾散發出的活力。畫中也沒有高更的大溪地作品中一貫的鮮豔。畫中的背景是各各他的山坡，氣氛肅殺，圍繞著畫中人，彷彿說著無法逃離的命運。獨自在病痛中的高更，察覺自己殉道之期不遠了。

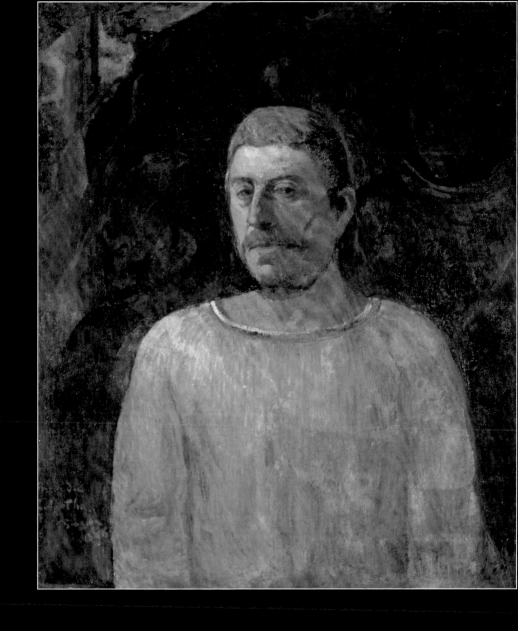

《在各各他旁的自畫像》
保羅・高更，一八九六年

油彩，畫布
76 × 64 公分（29⅞ × 25¼ 英寸）
巴西聖保羅美術館（Museu de Arte）

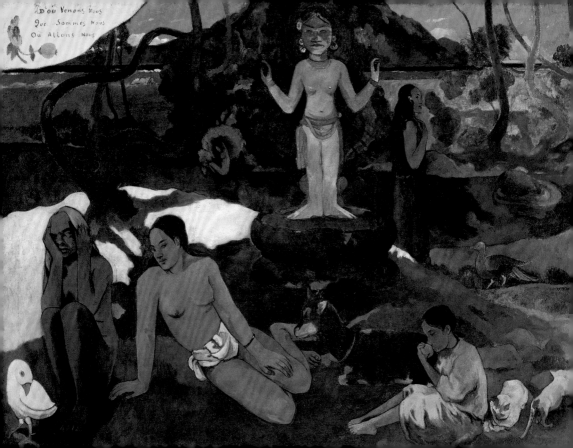

《我們從何處來？我們是誰？我們向何處去？》

　　高更經歷數次心臟病發，受梅毒的影響，健康狀況每況愈下。一八九七年末，高更往山裡去，企圖服砒自盡，他希望一個人死在森林的大樹旁，葬身大溪地的寂靜之中。

　　高更的自殺以失敗收場。隔天早上，他拖著病體回到畫室，寫了一封信給人在法國的畫家友人丹尼爾・德孟弗（Daniel de Monfreid），信中說自己自殺未遂，另外描述了自殺之前曾畫下的「遺書」。這幅大作就是《我們從何處來？我們是誰？我們向何處去？》（Where Do We Come From? What Are We? Where Are We Going?），這幅作品十分巨大，幾乎有四公尺長，而且只花了不到一個月完成。高更深信自己死期將近，埋頭作畫，趕著將自己的想法畫在粗糙的麻布上。他在信中說：「臨死之前，我在畫中投入了所有的力量，就是這份熱情帶給我無比的痛苦，如今身陷如此可怕的處境。作畫時我能清楚地看見心中的景象，苦楚消失無蹤，生命從中而生。」

　　這幅畫探索了人類生命的奧祕，以大溪地作為背景環繞。這是典型的象徵畫派手法，複雜的畫面有多重意義，卻沒有特定的解釋。在右下角的嬰孩象徵生命之始，而左下的老婦人雙手托著頭，象徵生命的終結（這個婦人的形象最早見於高更作品《投入愛中你將會快樂》）。在這兩個極端之間，高更畫了一系列有雙重意涵的事物，勾勒出人類的存在。畫面正中央是一名衣不蔽體的人，朝上伸出手來摘蘋果，看起來像是夏娃，卻帶著點男性特質。他或她也許代表著畫家想像中，大溪地人曾經的樣子，那時基督教傳教士還沒有把原罪、性、羞恥等歐洲思想強加到無憂無慮、純真無比的大溪地人身上。這個人身後有個坐著的裸體人像，身材粗壯，正看著一旁穿粉紫色長衫的女子們。高更形容說，這兩位女子跟中央氣質純真的人物相比，顯得若有所思，她們意識到自身的存在，尋思存在的意義。

畫面中央，無憂無慮對應若有所思；往旁看過去，是自然與神靈的世界。高舉雙臂的神像（高更又再次參照了婆羅佛塔的照片）代表著神祕的境地、超脫塵世的信仰。前面的孩童與動物象徵大自然繁茂的生命力，高更相信這兩者在大溪地特別有存在感，他也認爲這兩者對藝術家而言至關重要，畫家必須依據現實世界來作畫，但作品必須指出更深層的存在奧祕。

　　高更認爲這是他最偉大的作品：「我相信，這幅畫不只超越了我過去所有的作品，而且我也不可能創作出更好的作品，甚至畫不出另一幅跟它同等的作品。」高更希望這幅作品到了歐洲也能被視爲大師傑作，他將這幅巨大的畫布收好，寄回法國。德孟弗在巴黎爲這幅畫安排了展覽，畫作中複雜的象徵畫派手法讓當時的藝評家們目瞪口呆，不知作何感想，但他們同意高更的想法，認爲這是一幅重要的作品，重量級藝術經銷商佛拉（Ambroise Vollard）則將這幅畫留在自家的藝廊展出，也一併展覽高更其他的大溪地畫作。高更終於恢復了畫壇領袖的地位，他卻等不到回家鄉享受功成名就的那一天。

殖民地政治問題

　　一八九九年，高更爲《黃蜂報》(Les Guêpes) 寫稿，這份報紙諷刺政治時事，支持來自歐洲、窮困的拓墾人士，常就法國殖民地的政治、宗教主管機關開罵。高更的文章會配上嘲諷島上領導官員的諷刺漫畫，他在文章中暗示政府腐敗、裙帶主義橫行等醜聞，他也疾言厲色地批評殖民主義對大溪地的影響，哀悼被破壞的傳統文化，呼籲重振玻里尼西亞文化。

　　高更也自行發行過《微笑報》(Le Sourire)，但發行時間並沒有維持多久，報紙大部分內容是針對殖民官員、教會領袖的惡意攻訐，這些文章差點把高更送進大牢裡。他以愛迪生油印機，手工印製每份報紙，並爲每一期的刊頭繪製插圖。大部分的插圖來自他自己的畫作、雕像，充滿象徵主義的神祕感，或許並不是最符合這份報紙鼓譟疾呼的特質。這一點或許解釋了高更辦報失敗的原因。這份報紙發行了八個月，遲遲未拓展出足夠多的讀者群。不過，這一段故事可以看出高更想干涉大溪地政治的企圖。作爲畫家的他，夢想享受玻里尼西亞無患無憂的歡樂；作爲人，他則嘗試以實際行動來保留這份歡樂，對抗殖民主義帶來的破壞。

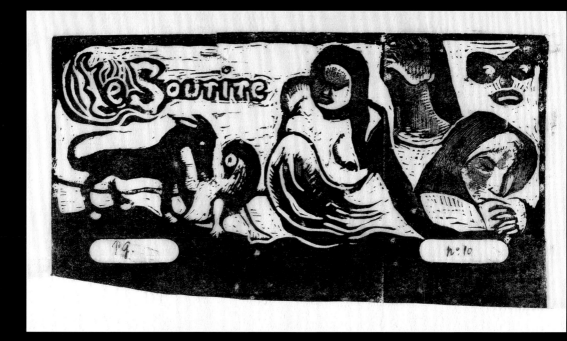

《微笑報》刊頭
《三人、假面、狐與鳥》(*Three People, a Mask, a Fox and a Bird*)
保羅·高更,一八九九年

木刻印刷
10.1 × 18.3 公分(4 × 7¼ 英寸)
芝加哥藝術博物館(Art Institute of Chicago),受贈於愛德華·麥可米克·巴萊爾(Edward McCormick Blair),編號 2002.243

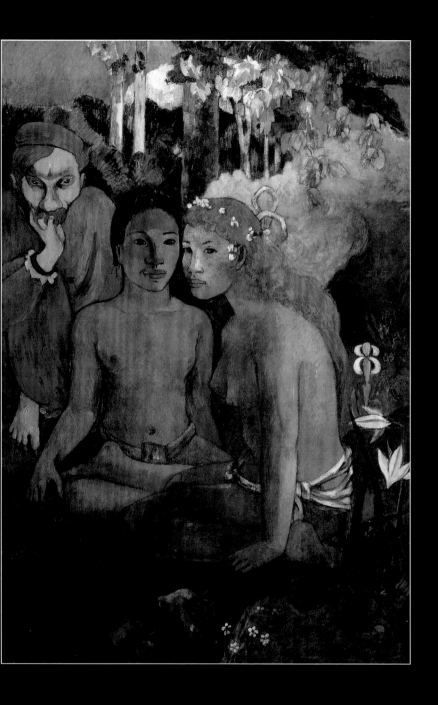

《野蠻人的傳說》
保羅・高更，一九〇二年

油彩・畫布
131.5 × 90.5 公分（51¾ × 35⅝ 英寸）
德國福克望博物館（Folkwang Museum）

馬基斯群島

一九〇一年，高更厭倦了不斷與政府衝突，也希望可以找到玻里尼西亞尚未被破壞的最後一片淨土，於是他坐船前往馬基斯群島（The Marquesas Islands），這裡比大溪地更偏遠，歐洲人的足跡更少。他從當地的法裔主教手上買下了首都阿圖歐納（Atuona）附近的一塊地（為了取信於主教，高更參加了一兩次彌撒），他在這裡蓋了新家，以木刻裝飾新家的門楣，雕上動物與裸女，高更命名為「性愉悅之家」（Maison du Jouir），刻意引人側目。他在房子前面擺了一座木雕，以滑稽造型刻出主教與裸體女傭，相傳主教與這女傭有一腿。高更還試著說服當地人不讓女兒上天主教學校。當地主管機關告高更毀謗，但高更在法庭審判之前就過世了。

最後的嘗試

在馬基斯群島的高更，孤單地臥病在床，他的思緒跳躍，在過去與現在之間游移。他想起在阿凡橋的美好日子，於是畫了幾幅布列塔尼的雪景（可能北法寒冷的景觀或多或少緩解了他在高燒中的感受）。他也把一些老朋友畫進馬基斯風景中。《野蠻人的傳說》（Barbarian Tales）呈現蓊鬱的玻里尼西亞風情，芬芳的花香、古銅色的軀體，卻有陰魂不散的身影，潛行在後方的是梅爾・迪罕，他似乎對著畫中人物低語著什麼。高更心中的伊甸園，純潔的玻里尼西亞，被歐洲的邪惡勢力給玷污了。

坐在作品前面的保羅・高更
一八九三年

死亡越來越靠近，高更寫了一封哀涼信給朋友德孟弗：「我渴望的只有寧靜、寧靜，以及寧靜。讓我安詳地死去，無人紀念。」一九〇三年五月的早晨，他的願望實現了：在服用大量嗎啡後，高更心臟病發離世。隔日下午下葬時一切從簡，葬於阿圖歐納的各各他墓園。

他不想要有墓碑，想以陶雕作品《野蠻人》（*Oviri*）代替，那是他第一次抵達玻里尼西亞時的創作，以大溪地語的「野蠻」一詞命名。高更常說自己是野蠻人，這件雕塑可以看作自畫像的一種。高更也知道大溪地神話中，「Oviri-moe-aihere」一詞意指「在野林裡睡覺的野人」，也是掌管死亡與哀悼的神明。因此這座雕塑作為他的墓碑，再適合不過了。原作當時被高更留在法國，託給德孟弗，但人們送來了複製品，至今依然矗立在高更的墓上。

高更或許本來想被世人遺忘，但他死後不久，名氣卻越來越響亮。一九〇六年，巴黎舉辦了一場大型高更回顧展，《野蠻人》是重點作品之一。高更的作品深深震撼了馬諦斯與畢卡索，而從他去世至今，高更是公認的當代藝術大師，無庸置疑。

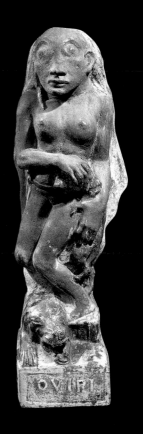

《野蠻人》
保羅‧高更，一八九四年

陶石器
75 × 19 × 27 公分（29½ × 7½ × 10⅝ 英寸）
巴黎奧塞美術館

作者／喬治・洛丹（George Roddam）

　　長期於英、美兩國大學教授藝術史。研究範圍主要為歐洲當代主義，並發表過無數文章探索此一領域。他與妻子、兩個兒子一起住在英格蘭東南區。

繪者／絲瓦・哈達西莫維奇（Sława Harasymowicz）

　　旅居倫敦的波蘭藝術家。曾於倫敦佛洛伊德博物館舉辦個人作品展，二〇一二年出版《狼人》（以佛洛伊德最著名的案例為主題的圖像小說），二〇一四年於克拉克夫民俗博物館展出個人作品展。二〇〇八年獲藝術基金會獎金（Arts Foundation Fellowship），二〇〇九年獲維多利亞和阿爾伯特博物館（V&A Museum）插畫獎。

翻譯／柯松韻

　　成大外文系畢。沉迷音樂、閱讀、繪畫，熱愛爬山、攀岩、煮家常菜。